U0074864

小大人的探究任務

發現
驚奇博物館

文 / 郭怡汝　圖 / Ariel Hsu

作者的話

打開繆思的寶盒，看見不一樣的博物館！

一想到參觀博物館，有些人會覺得「我看不懂」、「裡面好無聊」，感覺博物館離得好遠，進去不知從何看起，只覺得興趣缺缺，就連自信也缺缺。也有一些人很喜歡博物館，想知道更多奇妙的博物館、特別的活動，甚至夢想成為策展人的人，但卻苦無門道。嗯……有時候可能只是還不太知道該怎麼認識博物館，對吧？無論你對參觀博物館有什麼想法，這本書都希望能陪著你用最輕鬆、活潑的方式，重新認識博物館，去發現原來博物館比想像中的還要有趣！

臺灣已經有許多博物館的前輩們，為博物館的發展與研究奠定了強大的基礎。不過，對於鼓勵孩子和青少年了解博物館的書，仍然選擇有限。大多數是國外翻譯過來的書籍，很少有提到亞洲博物館與臺灣自己的例子外，而且大多也以介紹美術館或藝術館藏為主，較難涵蓋不同種類藏品與博物館的面向，更少能有引導讀者策劃自己的展覽，介紹心愛寶物的書籍。正因如此，我和親子天下的團隊決定一起合作，希望能讓這本書成為孩子和青少年探索博物館的入門書，同時也為鮮少有機會能參觀博物館的小讀者，提供初步接觸博物館的機會。

閱讀這本書時，你不需要有看懂每檔展覽或學習每件展品的壓力。你只需要放鬆心情，跟著小女孩和恐龍，一起打開博物館大門，欣賞一檔展覽的誕生，感受能邊玩邊學的另類教室，去發現原來博物館還能這樣體驗，並透過吸睛又有梗的創意行銷，萌生出心動不如馬上行動的動力，最後實際走進博物館。這不僅是這本書規劃的用意與章節名稱的由來，也是這本書最大的期盼。未來，或許你會因此有了新的夢想，想成為一位策展人，為大家呈現更多有趣的展覽，也或許我們會在博物館的某個角落相遇，一起分享更多讓我們心動的故事。

希望藉由這本書，讓每位讀者更加了解博物館，並且在闔上書本後，願意與家人朋友一同參觀博物館。好啦，不多說了，趕快開始博物館之旅吧！希望你能在書中找到屬於自己的寶藏，並且對博物館充滿更多的好奇和熱情。

郭怡汝

「不務正業的博物館吧」粉絲專頁主理人
英國萊斯特大學博物館學研究所博士生

目錄

CHAPTER 1

打開
博物館大門

走吧！一起去博物館

你曾經去過博物館嗎？

博物館是一座充滿智慧和知識的寶庫，裡面陳列著各式各樣的展品，從古老的文物、珍奇的動物、美麗的藝術品，到琳瑯滿目的主題展，每一個都藏著神祕又令人好奇的故事。

博物館也是一個充滿驚喜的地方。你永遠不知道下一個展廳會有什麼在等著你，或許你會遇到一座巨大、有著尖牙的恐龍化石，也許轉角就有一個金光閃閃的古代寶藏，前面可能還有幾個藝術大師的雕塑，準備迎接你的到來。

在博物館裡不只有知識的寶藏，還有歷史的痕跡、自然的奧祕，以及藝術的魅力，無論你喜歡什麼，都能在這裡找到屬於自己的樂趣和啟發。

現在，就讓我們打開博物館的大門，一起走進博物館，原來這裡還有那麼多好玩有趣又知識滿滿的寶物在等著我們！

博物館是什麼？

根據 2022 年國際博物館協會（International Council of Museums, ICOM）的新定義，「博物館」是一個不以賺錢為優先考量、長期存在的地方。博物館中有許多珍貴的文物和寶貝，目的是為了服務大家，並向所有人開放。任何有興趣的人，都可以走進博物館參觀。

除此之外，博物館有以下五個主要的功能：

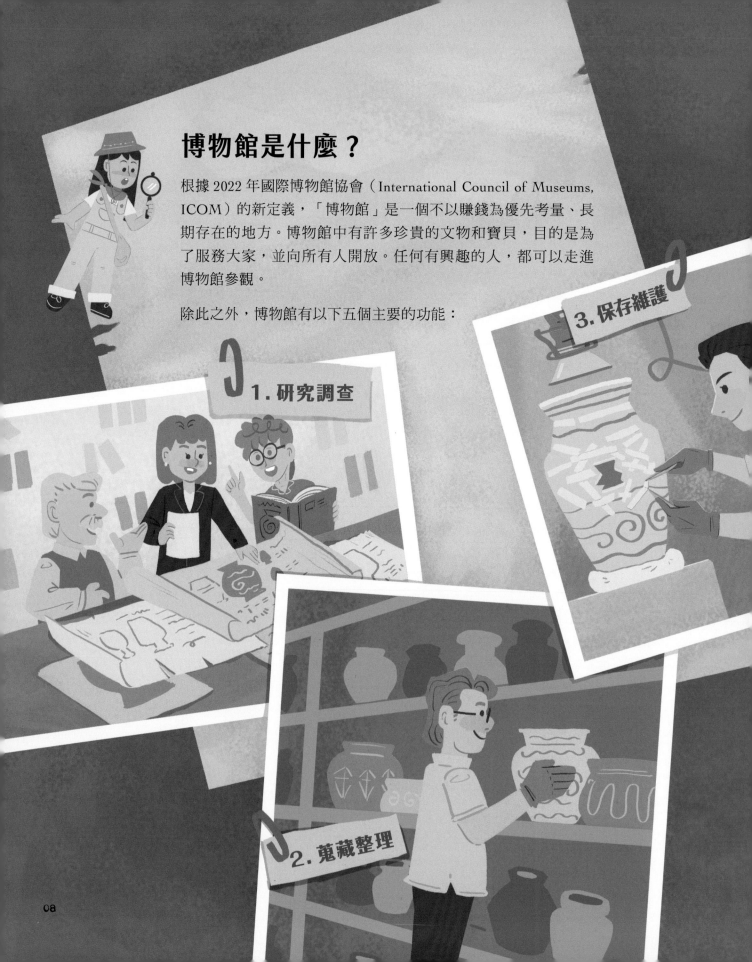

1. 研究調查

2. 蒐藏整理

3. 保存維護

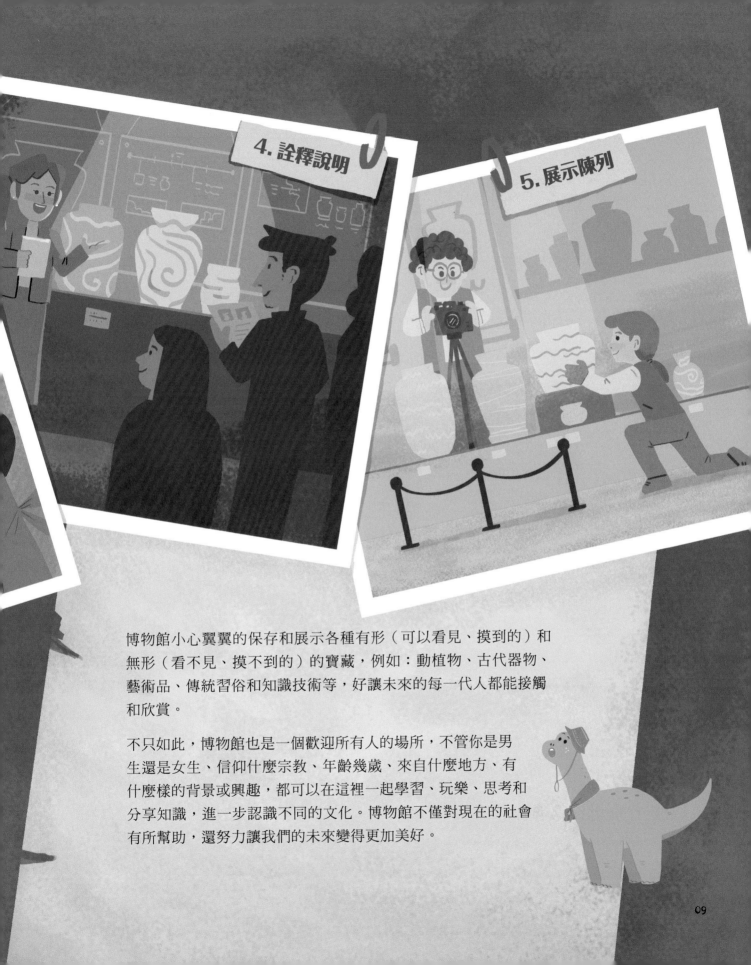

4. 詮釋說明

5. 展示陳列

博物館小心翼翼的保存和展示各種有形（可以看見、摸到的）和無形（看不見、摸不到的）的寶藏，例如：動植物、古代器物、藝術品、傳統習俗和知識技術等，好讓未來的每一代人都能接觸和欣賞。

不只如此，博物館也是一個歡迎所有人的場所，不管你是男生還是女生、信仰什麼宗教、年齡幾歲、來自什麼地方、有什麼樣的背景或興趣，都可以在這裡一起學習、玩樂、思考和分享知識，進一步認識不同的文化。博物館不僅對現在的社會有所幫助，還努力讓我們的未來變得更加美好。

為什麼會有博物館？

博物館的誕生可以從很久很久以前開始說起……

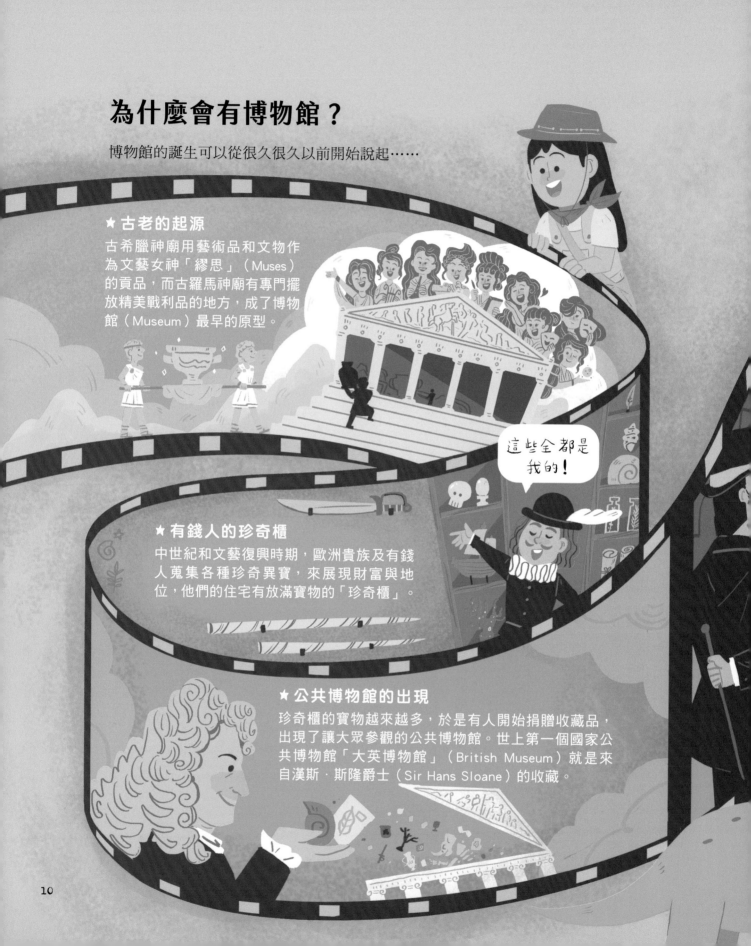

★ **古老的起源**

古希臘神廟用藝術品和文物作為文藝女神「繆思」（Muses）的貢品，而古羅馬神廟有專門擺放精美戰利品的地方，成了博物館（Museum）最早的原型。

這些全都是我的！

★ **有錢人的珍奇櫃**

中世紀和文藝復興時期，歐洲貴族及有錢人蒐集各種珍奇異寶，來展現財富與地位，他們的住宅有放滿寶物的「珍奇櫃」。

★ **公共博物館的出現**

珍奇櫃的寶物越來越多，於是有人開始捐贈收藏品，出現了讓大眾參觀的公共博物館。世上第一個國家公共博物館「大英博物館」（British Museum）就是來自漢斯·斯隆爵士（Sir Hans Sloane）的收藏。

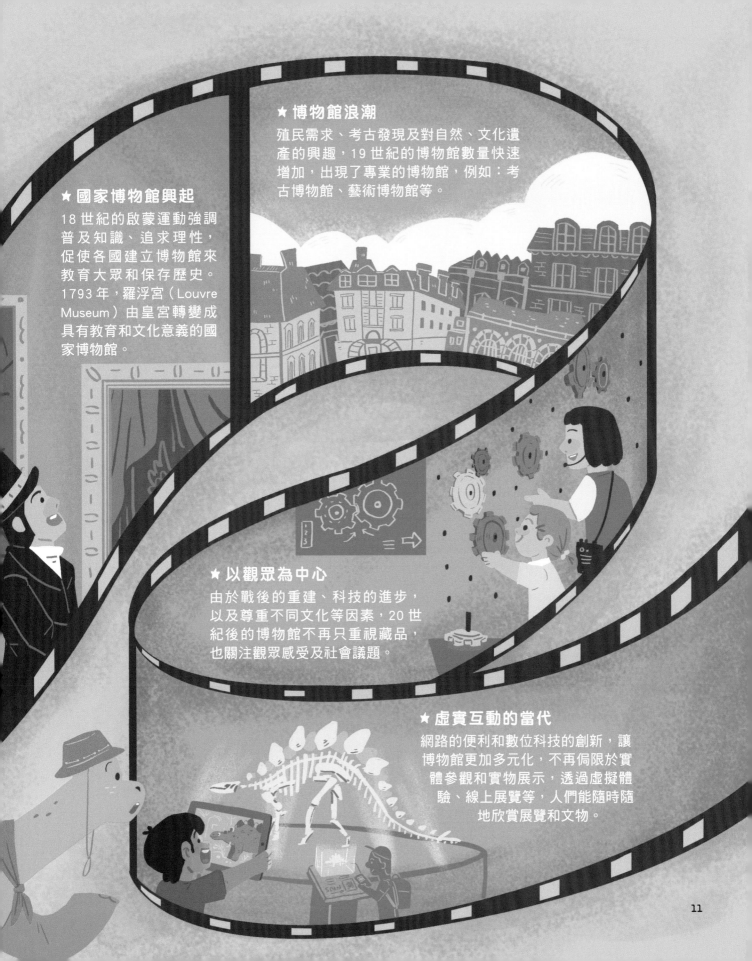

★ 國家博物館興起

18 世紀的啟蒙運動強調普及知識、追求理性，促使各國建立博物館來教育大眾和保存歷史。1793 年，羅浮宮（Louvre Museum）由皇宮轉變成具有教育和文化意義的國家博物館。

★ 博物館浪潮

殖民需求、考古發現及對自然、文化遺產的興趣，19 世紀的博物館數量快速增加，出現了專業的博物館，例如：考古博物館、藝術博物館等。

★ 以觀眾為中心

由於戰後的重建、科技的進步，以及尊重不同文化等因素，20 世紀後的博物館不再只重視藏品，也關注觀眾感受及社會議題。

★ 虛實互動的當代

網路的便利和數位科技的創新，讓博物館更加多元化，不再侷限於實體參觀和實物展示，透過虛擬體驗、線上展覽等，人們能隨時隨地欣賞展覽和文物。

博物館的多重宇宙

博物館遍布世界各地，幾乎每個城市都有一座博物館。它的類型非常廣泛，無論是大館還是小館，通常都會依據收藏品的種類、服務對象或性質特色等來進行分類，例如：自然、科學、歷史、藝術或其他主題。這就好像一個有許多成員的大家庭，裡頭的每個人都有不同的專長和興趣。不僅如此，有的博物館還綜合了兩種以上的領域，甚至展示令人意想不到的奇特主題。這些琳瑯滿目的博物館，讓觀眾可以從不同的角度去認識和欣賞世界萬物的美妙之處。

自然博物館

介紹和展示各種動植物、地質天文、氣候變遷、化石標本等各類收藏品，以及從古至今有關地球、生態系統的紀錄，讓大家進一步了解大自然的奧祕。

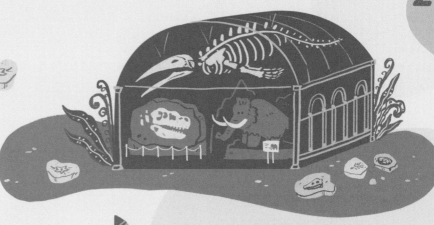

科學博物館

這裡有很多有趣的實驗、發明和互動體驗，讓來到這裡的人可以親手做做看、玩玩看，了解各種科學現象和知識原理，激發觀眾對科學的好奇心，想要去探索和發現更多有趣的事物。

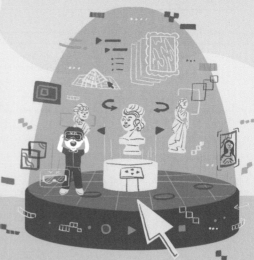

虛擬博物館

可以透過網路、手機平板或科技裝置來參觀的博物館。你可以隨時隨地看到各種展覽、文物和藝術品，不一定像真的博物館，也可能是全新奇妙的體驗！

露天博物館

從室內到戶外都是博物館！展品可以涵蓋一個區域內的歷史房屋、文物和人們的生活。不同於一般博物館只在建築裡逛展，參觀露天博物館的人，能夠一邊在戶外漫步，一邊欣賞藝術與歷史。

歷史博物館

展出從古至今的文物和故事，例如歷史物件、史料、影像檔案等，去認識過往的生活和文化，甚至是重要的人物及事件，感受豐富的歷史和演進過程。

美術館

收藏與展示各式各樣的藝術作品，特別是視覺藝術，如繪畫、雕塑、攝影、工藝等，也經常舉辦不同的主題展覽或藝文活動，讓觀賞的人能認識著名的藝術家和欣賞不同時期的作品。

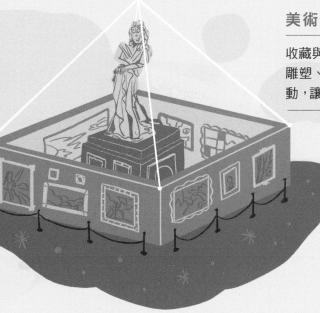

兒童博物館

專門為兒童設計，這裡鼓勵動手摸、玩遊戲、發揮創意，透過各種趣味的活動，讓人邊玩邊學，發現和探索各種知識，是適合全家一起來的好地方！

下一頁繼續
探索博物館的多重宇宙！

專業博物館

涉及各式各樣的內容，特別關心某個領域或主題，並且研究和展示有關的物品及歷史，例如：音樂博物館、交通博物館等。

紀念館

為了追念特定或重要的事件、人物而設立，展示相關歷史、事蹟和文物，讓大家可以緬懷及認識有關內容。

動物園、植物園和水族館

博物館也可以擁有「活」的展品，包含各種動物、植物和水中生物等，透過飼養保育、研究調查和教育學習這些生物，進一步鼓勵觀眾認識自然界的多樣性和生命力。

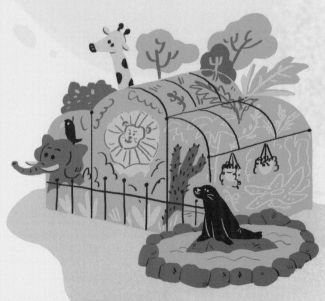

多的是你不知道的館藏

博物館的收藏都是怎麼來的呢？

這些收藏品來自許多管道，一部分是博物館自行購買或接受他人捐贈的物品。另一部分可能是從考古發現、現場採集或科學研究等途徑獲得，像是位於臺中的國立自然科學博物館，裡頭的研究人員有時會到野外採集植物來製作標本。還有一些博物館會透過與其他機構合作，例如長期借展文物或交換收藏品，來豐富和增加博物館的收藏。

不過，大多數博物館裡的收藏品，遠遠超過可以展示的數量。由於空間有限、收藏品脆弱和安全疑慮等原因，使得一次展出全部的收藏品變得非常困難。舉例來說，羅浮宮擁有 48 萬件的收藏品，但一次只能展出約莫 3 萬 5000 件；而大英博物館擁有 800 萬件收藏品，每次卻只有大約 8 萬件能夠展出，不到所有收藏品數量的 1%。

博物館與它的小夥伴

經營博物館需要仰賴許多屬害的專家，大家各司其職，
讓這個美妙的地方變得更加精采！

教育人員
舉辦活動或課程，讓
觀眾更加認識博物館。

館長
是領導者，負責博
物館的願景、政
策和規畫。

導覽人員
帶領大家了解展
品歷史、解說展
覽的內容。

銷售人員
會在博物館商店
裡銷售商品和提
供服務。

警衛保全
守護博物館和
遊客們的一切
安全！

志工／服務人員
自願幫忙或提供觀
眾友善的服務。

行銷公關
推廣博物館以及
處理公共關係，
交給他們！

修復師
負責修復及保護藝
術品和文物，是收
藏品的醫生！

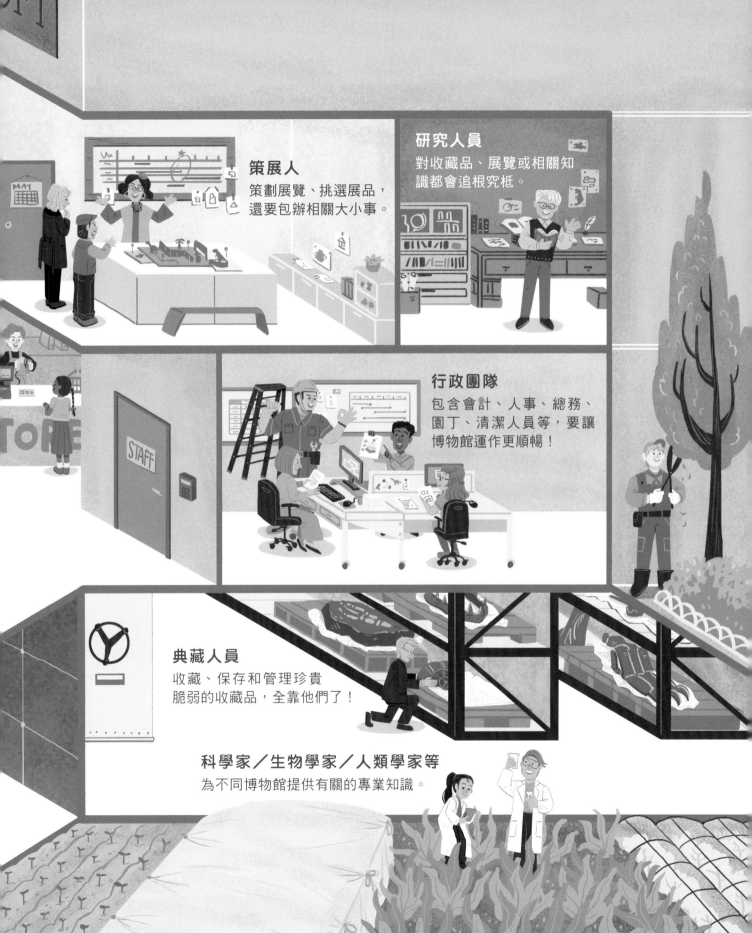

策展人
策劃展覽、挑選展品，還要包辦相關大小事。

研究人員
對收藏品、展覽或相關知識都會追根究柢。

行政團隊
包含會計、人事、總務、園丁、清潔人員等，要讓博物館運作更順暢！

典藏人員
收藏、保存和管理珍貴脆弱的收藏品，全靠他們了！

科學家／生物學家／人類學家等
為不同博物館提供有關的專業知識。

CHAPTER 2

一檔展覽
的誕生

展覽大解祕

「展覽」是什麼呢？千萬別誤以為展覽只要把東西擺一擺就好了喔！

事實上，展覽是一種有趣的文化活動，通常會有主題和想要說的故事，針對故事內容選出相關的物品，進行有系統的陳列，並且展示給觀眾看。一般會在公共場所或是專門的場地舉行，例如：博物館、美術館。另外，也可能會在商業場合舉辦，貿易展覽會就是其中一種。

在展覽中，我們可以看到各種和主題有關的物品，可能是博物館自己的藏品，也可能來自藝術家、研究學者等不同領域的人，他們組成了團隊一起把很特別或是很棒的東西，擺出來給觀眾欣賞，像是藝術家心血成果的精美雕塑，以及古人智慧結晶的珍貴文物。

你可以在展覽中學到很多新的知識、發現新的事物，是愉快又美好的體驗！

青銅冰鑑
戰國時代
青銅

1977 至 1978 年在中國湖北省曾侯乙墓出土，距今已有兩千多年的歷史，是雙層方形的青銅酒器，也是世界上最早的「冰箱」之一。

策展人都在幹麼？

策劃和設計「展覽」的幕後藏鏡人，就是「策展人」。策展人是展覽的靈魂人物，引領我們進入展覽的奇幻宇宙。來瞧瞧策展人是怎麼做出展覽的吧！

1 激盪腦力！想點子也設計故事

策展人會和團隊一起腦力激盪，想出展覽的主題和內容，深入思考，挖掘藏品的歷史背景及藝術價值，為展覽設計一個好故事。

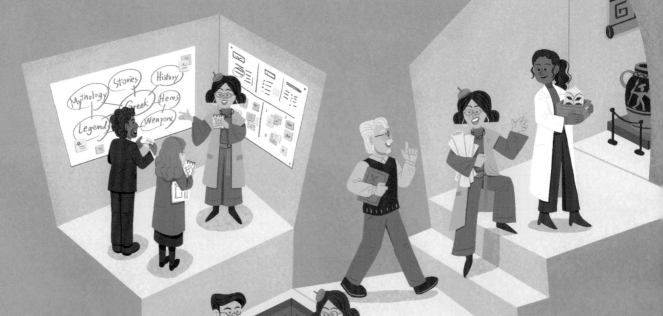

2 尋找寶藏！挑選合適的展品

接下來，策展人會精挑細選，選擇最能表達展覽點子的展品，好讓每個展品都能為故事添上一筆。他們也會和保管藏品的典藏專家合作，確保所有的展品都能被好好看見與展示。

3 呼朋引伴！找夥伴一起合作

策展可不是只有一個人辦展覽！還有藝術家、收藏家、學者與其他博物館等不同的合作夥伴一起來幫忙，策展人向他們借用展品、確認展品的運送、保險和抵達時間等細節，好讓各種展覽工作都能順利進行。

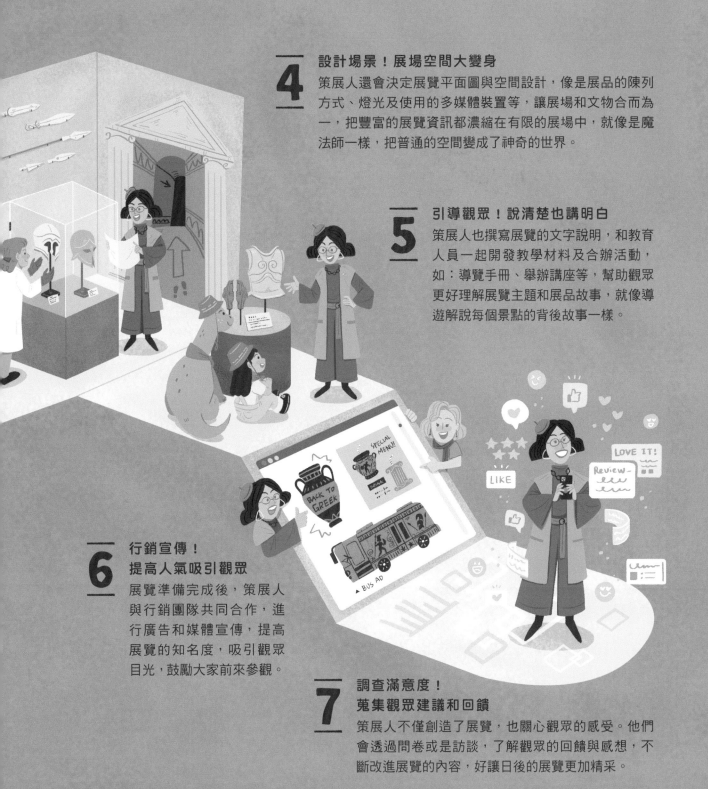

4 設計場景！展場空間大變身

策展人還會決定展覽平面圖與空間設計，像是展品的陳列方式、燈光及使用的多媒體裝置等，讓展場和文物合而為一，把豐富的展覽資訊都濃縮在有限的展場中，就像是魔法師一樣，把普通的空間變成了神奇的世界。

5 引導觀眾！說清楚也講明白

策展人也撰寫展覽的文字說明，和教育人員一起開發教學材料及合辦活動，如：導覽手冊、舉辦講座等，幫助觀眾更好理解展覽主題和展品故事，就像導遊解說每個景點的背後故事一樣。

6 行銷宣傳！提高人氣吸引觀眾

展覽準備完成後，策展人與行銷團隊共同合作，進行廣告和媒體宣傳，提高展覽的知名度，吸引觀眾目光，鼓勵大家前來參觀。

7 調查滿意度！蒐集觀眾建議和回饋

策展人不僅創造了展覽，也關心觀眾的感受。他們會透過問卷或是訪談，了解觀眾的回饋與感想，不斷改進展覽的內容，好讓日後的展覽更加精采。

特展、常設展傻傻分不清楚

走進博物館，常常會看到兩種不同的展覽：常設展和特展，這兩者之間有什麼不一樣呢？

「常設展」是指博物館裡長期擺設的展覽，通常會持續很長的一段時間，可能五年、十年，甚至是更久，才會更換一次。裡面展示了博物館長期擁有的寶藏，代表了博物館的特色及收藏歷史，像是荷蘭國家博物館（Rijksmuseum）的常設展就展示了 8000 件橫跨荷蘭 800 年歷史的藝術品和文物，以及鎮館之寶〈夜巡〉。常設展就像一本永遠打開的書，在任何時候翻閱，都能發現新的驚喜。

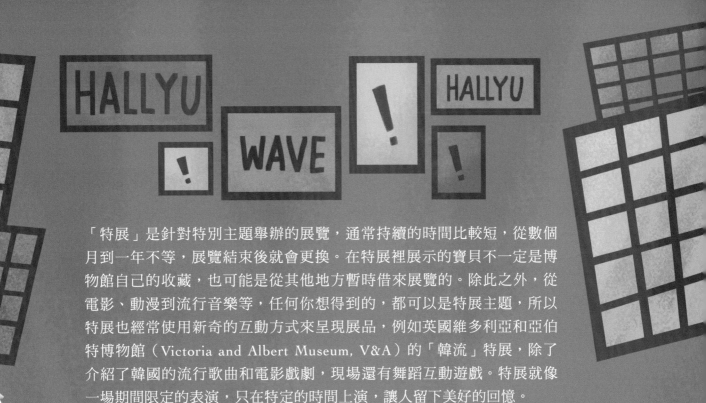

「特展」是針對特別主題舉辦的展覽，通常持續的時間比較短，從數個月到一年不等，展覽結束後就會更換。在特展裡展示的寶貝不一定是博物館自己的收藏，也可能是從其他地方暫時借來展覽的。除此之外，從電影、動漫到流行音樂等，任何你想得到的，都可以是特展主題，所以特展也經常使用新奇的互動方式來呈現展品，例如英國維多利亞和亞伯特博物館（Victoria and Albert Museum, V&A）的「韓流」特展，除了介紹了韓國的流行歌曲和電影戲劇，現場還有舞蹈互動遊戲。特展就像一場期間限定的表演，只在特定的時間上演，讓人留下美好的回憶。

你的優質觀眾已出發

為了讓參觀博物館獲得最棒的體驗，別忘了要提前做好準備，
跟著下面六個小祕訣逛展場，做一個優質的好觀眾。

●說話記得輕聲細語
小聲跟家人朋友討論喜歡的展品，
或是自己安靜的欣賞，不大聲說話，
也不打擾其他人。

●不飲食也不吃口香糖
吃東西、喝飲料的食物碎屑
和味道，都容易吸引老鼠或
害蟲來破壞展品，還會弄髒
地板。所以博物館裡頭可是
一點也不適合吃吃喝喝喔！

●關閉閃光燈後再拍照
閃光燈就像一道閃電，可能會破
壞藝術品和文物的脆弱材料，拍
照之前要先確認閃光燈是不是已
經關好了。

●不要觸碰脆弱的展品
展品就像老人家一樣容易受傷，
為了讓它們健康長久的待在博物
館，不伸手觸摸展品，用眼睛看
也很好。

※ 除非有標示「歡迎觸摸」才可以動手喔。

●注意腳步慢慢來
博物館有許多珍貴的展
品以及各種展示櫃，留
意腳步，注意各種障礙
物，保護自己也保護展
品的安全。

●好好欣賞展品
選擇一個展廳或一
件展品，放鬆心情、
當作散步，看不懂
也沒關係，留點空
間給想像力，停留
一下再繼續往前走。

展場氛圍的隱藏祕密

展場裡總散發著迷人又神祕的氛圍，原來這裡大有學問，才能讓大家都能沉浸在其中！

●巧妙的顏色

不同的展覽裡會設定不同的主要顏色，無論是黑色、粉紅色，或其他鮮豔的顏色，都能用來襯托展品和藝術品，讓它們脫穎而出，更加美麗！有時候不同的顏色還能引領我們進入不同的主題，就像進入了全新的魔幻世界。

●音樂的力量

有些博物館會在展場中播放適合展覽主題的音樂，讓人跟著旋律感受展覽的故事和氛圍，甚至讓音樂帶領我們進入特定的時空，更加身臨其境。

●神奇的燈光

展場中的燈光角度、強度和顏色，不只是保護脆弱的展品，還能讓展品在光線的映照下更加生動，看起來更加清楚。除此之外，使用柔和溫暖的燈光還能營造出一種放鬆的感覺，讓人更享受展覽。

●空間的魔法

展場空間的安排也影響了展覽氣氛，運用有高有矮、有大有小的展櫃讓展場看起來更有層次感，展櫃不只保護了展品的安全，也方便我們仔細觀察細節。而展場裡適當的空間間隔，讓我們自由走動，逛起來更加舒適。

「展品」就決定是你了！

博物館策展人決定展品的過程，就像是在準備一道精緻的料理。

首先，策展人會「挑選跟展覽主題有關的物品」。這些物品可以是古老的文物、美麗的藝術品，甚至是稀有的標本，讓大家可以窺探不同時代和文化的神祕面紗。舉例來說，如果展覽的主題是古埃及，策展人就會精心挑選跟金字塔、木乃伊有關的展品。就像準備餐點時，會精挑細選各種食材一樣。

策展人也會「評估物品的狀況」。他們會選擇保存狀況比較好的文物或藝術品，有時候也會先進行修復加固，確保每件物品都能安全健康的展示，長時間讓大家欣賞。就像在烹煮食物前，會清洗並確保所有的食材都是安全的。

最後，策展人還會「考慮觀眾的喜好和興趣」。他們會決定最後在展覽出現的物品，希望引起大家的好奇心，讓人們盡情享受。就像廚師在料理時，想讓大家都能吃得美味又開心。

每件展品都像是獨特的食材，在整個展覽中相互呼應，如同料理中的食材相互襯托，讓我們在欣賞展覽的時候，彷彿在品嚐料理的美好滋味！

展場裡的必備單品

展覽裡面擺滿了各種新奇的展品，你看到了五顏六色的畫作、奇特的動植物標本和古老的器物，這些展品讓你感到好奇，心中出現這樣的疑惑：「這是誰畫的呢？」、「這是什麼時候的東西？」、「為什麼它那麼特別？」這時，展覽裡重要而且不可或缺，放在展品旁邊的解說牌，就能為你解答心中的疑惑！

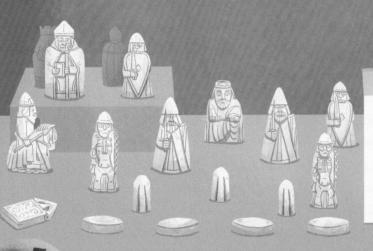

路易斯棋子
約西元 1150 年至 1200 年間製作

這組用海象牙和鯨魚牙雕刻而成的西洋棋棋子，於 19 世紀在蘇格蘭的路易斯島被發現。

大英博物館典藏

解說牌幫助我們更了解展覽中的每件展品，它會告訴你好多事情，像是畫家的名字、動植物的名稱，還有一些關於器物的功能和故事。舉例來說，展櫃裡有一組樣貌很特別的西洋棋，透過閱讀解說牌上的文字，你可以知道它是在哪個年代製作的，有什麼厲害的地方。

解說牌是展覽的小助手，讓我們的參觀更加有趣，有看也有懂。下次來博物館的時候，仔細閱讀解說牌，就能發現更多的祕密和樂趣。

策展流程大開箱

用「策展」的五大流程，和博物館策展人一起製作展覽吧！

STEP 1 發想創意

問問自己，主題是什麼？想要說什麼故事？或許可以從房子的歷史、家族的歷史，甚至是外太空的歷史等這些想法開始。

STEP 2 準備工作

確定了展覽主題，下一個工作就是準備分享它！你需要一個可以展覽的空間，空間的大小會決定你可以擺放的東西大小和數量。

STEP 3　開始策展

有了故事，也有了空間，接著就是要放入展品了。不過在這之前，你需要列出適合展覽的物品清單！你可能會發現，很難把所有的東西都放進展覽；你也可能需要找人合作，看看對方有沒有適合的物品加入展覽。你需要做出展覽裡放什麼或不放什麼的困難決定。

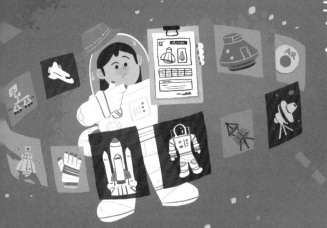

STEP 4　布置展覽

開始布置展覽！首先要幫展品製作解說牌，寫下展品的名字、製作日期和材料等資訊。如果是重要的展品，你需要加上更多說明，解釋為什麼這件展品很重要。

接著擺放你的展品，讓它們排列成適合參觀的路線。你可以使用不同高度、大小的展櫃或展臺，並且幫它們打上燈光。

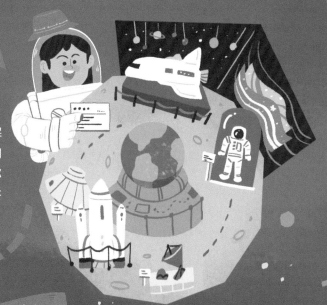

恭喜你成功策出第一個展覽了喔！

STEP 5　盛大開幕

開展的時間到了，製作你的展覽邀請卡，邀請朋友和家人一起參加開幕儀式，舉辦一個有好吃零食和果汁的小招待會吧！你可能想在開幕時來場演講，或是親自導覽，隨時準備好回答觀眾的提問。

29

展覽加分的法寶們

展覽不只可以用眼睛看，有時候還能用耳朵聽、手指摸、鼻子聞、甚至嘴巴品嚐，透過「五種感官體驗」讓展覽變得生動又好玩！就像 2019 年英國維多利亞與亞伯特博物館（Victoria and Albert Museum, V&A）舉辦的特展《飲食：餐盤之外》（Food: Bigger than the Plate），用了視覺、聽覺、觸覺、嗅覺和味覺來介紹食物從產地到餐桌的過程。

●視覺

用眼睛欣賞展品，例如藝術家畫的美麗蔬果圖畫。也閱讀解說牌上的說明文字、觀看食物採收的影片。喔！原來食物的產地長這樣啊！

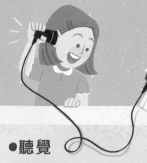

●聽覺

用耳朵聆聽展場中的音樂、訪談專家的錄音。或是聽一聽食物加工機器發出的聲響是輕快的，還是吵雜的？

●觸覺

一些展品上標著「歡迎觸摸」。摸一摸吃飯用的碗是粗糙的、柔軟的，還是冰涼的？感受它們的形狀、材質和溫度。

●味覺

特別的展覽才可以吃東西，像是特展《飲食：餐盤之外》的門票是糖果做的，裡頭還提供一口就能吃下的迷你料理，讓你用嘴巴認識展覽的主角「食物」！

●嗅覺

展覽裡擺放了可以聞味道的裝置，聞一聞不同食物調味料的氣味，哪個是甜的？哪個是鹹的？而你最喜歡哪種味道呢？

※ 此頁圖像模擬特展《飲食：餐盤之外》局部樣貌。特展實際情況請參照紀錄照片。

看到活的動物和植物可別嚇一跳！

博物館不只展示靜止不動的標本或是文物，有時候你還能在這裡遇見一些活生生的動物和植物！這些可愛的生物們也成了展覽的一部分，等著向我們展示神奇的大自然，告訴我們許多不可思議的故事。

有些博物館會有生態展示區，這裡有形形色色的動物，例如：五顏六色的鳥兒、活蹦亂跳的兔子、還有悠閒漫步的烏龜。牠們生活在模擬的自然環境中，就像住在自己的小天地裡，你可以近距離觀察牠們的一舉一動，深入了解牠們的生活方式。

有些博物館則有植物展示區，種滿了各式各樣的植物，可能是來自高山的特殊樹木，也可能是來自沙漠的稀有花朵。你可以認識不同植物的生長環境、成長過程，欣賞它們的花瓣、葉子，還有獨特的形狀和顏色。

與這些動物和植物面對面，仔細觀察、傾聽聲音、聞一聞氣味，除了帶給我們驚喜和知識，也教會了我們有關生命與自然的祕密。記得下次在博物館看到活生生的動物和植物時，不要驚訝，用心去探索生命的驚奇世界吧！

CHAPTER 3

邊玩邊學
的另類教室

玩起來！博物館一點都不無聊

你也許會覺得博物館只是一個安靜，充滿玻璃展示櫃和禁止觸摸告示牌的地方，什麼東西都只能用眼睛看，肯定很無聊，對吧？等等，可不能這麼草率的下結論！

博物館裡可是有許多祕密的活動。在這裡，你可以參加各種動手又動腦、新奇又刺激的體驗活動，絕對讓你愛不釋手、玩得不亦樂乎，還能學到有趣的新知識。你可以參加一個科學實驗，感受讓頭髮豎起來的靜電球；或者穿上中世紀的盔甲、拿起木劍，來場見習騎士的日常訓練；也可以跳上古老的蒸汽火車，進行一趟時光之旅。

所以，千萬不要以為博物館很無聊，這裡是一個充滿驚喜與冒險的地方。接下來，一同認識各種你想得到的、想不到的教育活動，在博物館中開心玩又快樂學吧！

讓展品「活」起來的導覽員們

每件展品的背後都有許多的故事和知識，它們就像沉睡的寶藏，等著大家去發掘與喚醒。
不過，誰能成為讓這些展品「活」起來的幫手呢？就是各式各樣的導覽員啦！

●展場導覽員

這些導覽員穿著博物館的制服，總是面帶微笑。
他們會親切介紹每個展品，藉由解說讓展品變得
更有生命力，讓觀眾更容易理解和愛上這些寶藏。

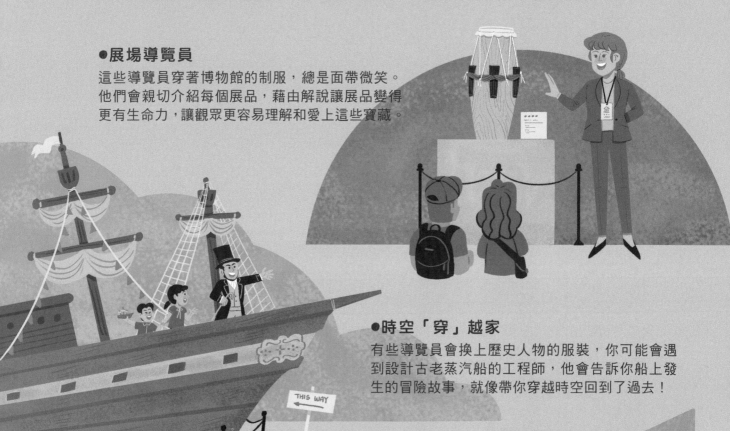

●時空「穿」越家

有些導覽員會換上歷史人物的服裝，你可能會遇
到設計古老蒸汽船的工程師，他會告訴你船上發
生的冒險故事，就像帶你穿越時空回到了過去！

●導覽機器人

現代科技真厲害，有些博物館裡有可愛的機器人導
覽員！它們能回答你所有的問題，也能帶你參觀展
覽。雖然它們不是真人，知識卻超級淵博！

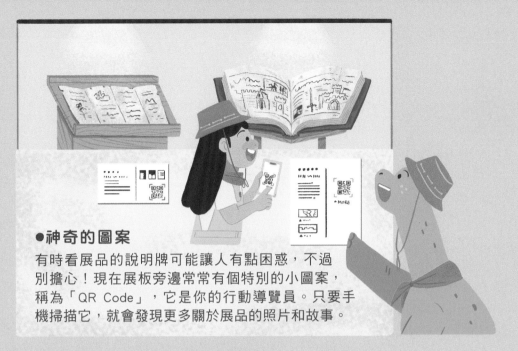

●神奇的圖案

有時看展品的說明牌可能讓人有點困惑，不過別擔心！現在展板旁邊常常有個特別的小圖案，稱為「QR Code」，它是你的行動導覽員。只要手機掃描它，就會發現更多關於展品的照片和故事。

● 語音小幫手

博物館裡通常有語音導覽機，它們是輕盈小巧的機器，你可以輕輕戴在耳朵上或背在身上。這些小機器會告訴你展品的大小事。解說的聲音有些是來自知名的演員或是動畫角色，讓你聽得更加津津有味。

●3D 虛擬朋友

最後，一些博物館有超酷的 3D 虛擬導覽員！你可以和曾經登上月球的太空人聊天，或者和參與過世界大戰的英勇士兵交談。這些虛擬朋友透過神奇的 3D 技術，和你一起探索展品，好像真的面對面聊天一樣。

動手學知識好 EASY

博物館展覽裡的知識有時候會讓人覺得有點枯燥。不過當你參加了特別的活動時，學習知識就會變得好玩又有趣！無論你是對科學、藝術、歷史還是大自然有興趣，都能在博物館找到適合自己的活動。

科學魔法實驗室

參加各種不同的科學實驗，你可以和顏色玩遊戲，也可以製作許多戳不破的彩虹泡泡，還能看到乾冰變身的神奇表演，感受科學的驚奇與樂趣！

古代甜點製作課

跟著數百年前留下來的食譜，看看以前的人吃什麼、喝什麼。你可以用花朵裝飾蛋糕，也可以用小黃瓜做出冰淇淋，來場經典的甜點盛宴，認識古代的飲食文化。

藝術大師小學堂

拿起五顏六色的畫筆在紙上畫出繽紛的圖案，或者用陶土捏出各種造型的雕塑，模仿藝術家來場藝術創作，不僅好玩，還能更深入了解藝術。

化石探索大解密

來體驗當個小古生物學家！你可以使用專業的工具，清潔大大小小的化石，看看裡面藏著什麼神祕的生物。或許會找到三葉蟲、菊石，或小螃蟹？

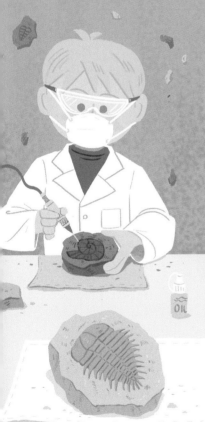

模擬駕駛初體驗

想像駕駛汽車、火車、輪船，甚至是飛機會是什麼樣子？在博物館裡這些都可能成真！模擬駕駛員的日常工作，學習如何操作各種交通工具，深入認識交通安全與它們的知識。

植物標本 DIY

如果喜歡植物，你還有機會可以親自製作植物標本。仔細觀察植物的紋理和顏色，然後學習保存它們；或是把它們做成漂亮的書籤，讓你讀書時不再感到孤單！

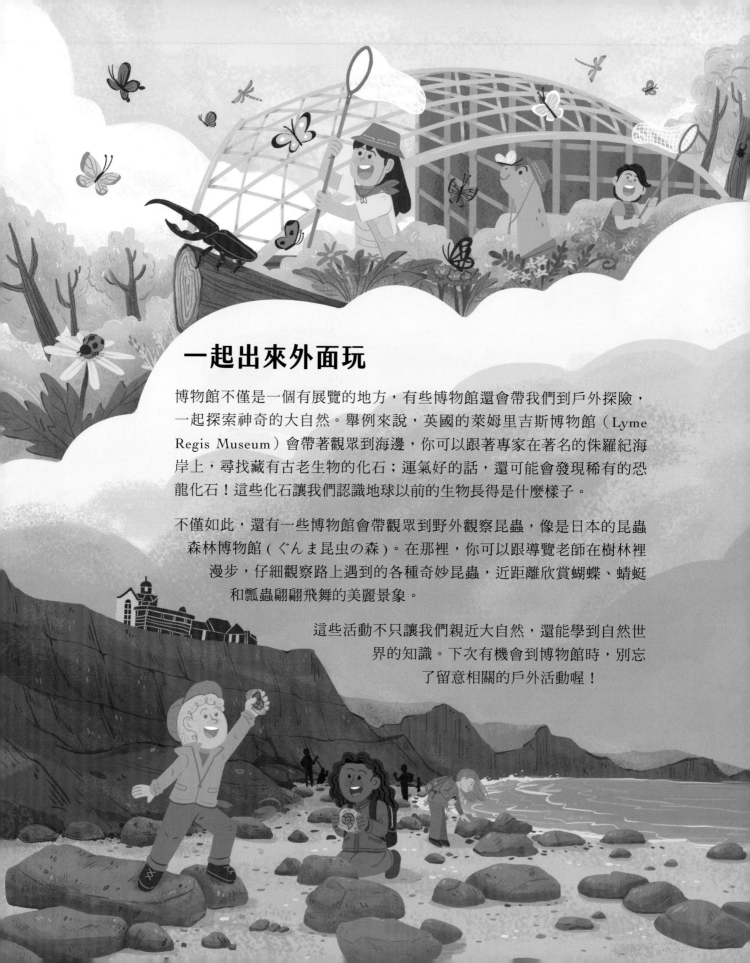

一起出來外面玩

博物館不僅是一個有展覽的地方，有些博物館還會帶我們到戶外探險，一起探索神奇的大自然。舉例來說，英國的萊姆里吉斯博物館（Lyme Regis Museum）會帶著觀眾到海邊，你可以跟著專家在著名的侏羅紀海岸上，尋找藏有古老生物的化石；運氣好的話，還可能會發現稀有的恐龍化石！這些化石讓我們認識地球以前的生物長得是什麼樣子。

不僅如此，還有一些博物館會帶觀眾到野外觀察昆蟲，像是日本的昆蟲森林博物館（ぐんま昆虫の森）。在那裡，你可以跟導覽老師在樹林裡漫步，仔細觀察路上遇到的各種奇妙昆蟲，近距離欣賞蝴蝶、蜻蜓和瓢蟲翩翩飛舞的美麗景象。

這些活動不只讓我們親近大自然，還能學到自然世界的知識。下次有機會到博物館時，別忘了留意相關的戶外活動喔！

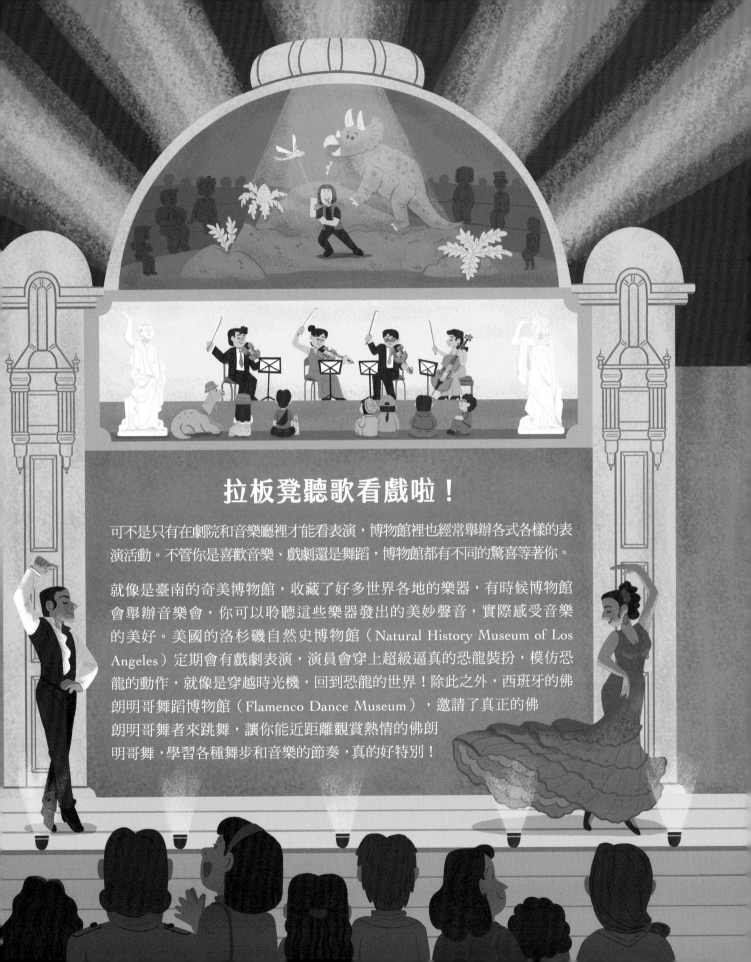

拉板凳聽歌看戲啦！

可不是只有在劇院和音樂廳裡才能看表演，博物館裡也經常舉辦各式各樣的表演活動。不管你是喜歡音樂、戲劇還是舞蹈，博物館都有不同的驚喜等著你。

就像是臺南的奇美博物館，收藏了好多世界各地的樂器，有時候博物館會舉辦音樂會，你可以聆聽這些樂器發出的美妙聲音，實際感受音樂的美好。美國的洛杉磯自然史博物館（Natural History Museum of Los Angeles）定期會有戲劇表演，演員會穿上超級逼真的恐龍裝扮，模仿恐龍的動作，就像是穿越時光機，回到恐龍的世界！除此之外，西班牙的佛朗明哥舞蹈博物館（Flamenco Dance Museum），邀請了真正的佛朗明哥舞者來跳舞，讓你能近距離觀賞熱情的佛朗明哥舞，學習各種舞步和音樂的節奏，真的好特別！

新科技尬上老文物，迸出新火花

新奇的科技改變了我們的生活，也改變我們逛博物館的體驗，
讓我們對博物館古老的展品有更不同的認識！

人工智慧（AI）來幫忙！一些博物館請
出聰明的電腦，它可以為你製作專屬的
參觀路線，甚至是獨一無二的展覽。

最新的沉浸式投影把經典的名畫變得
巨大又生動，閃爍的星星、搖
曳的花朵，就像走進了藝
術家的畫作裡。

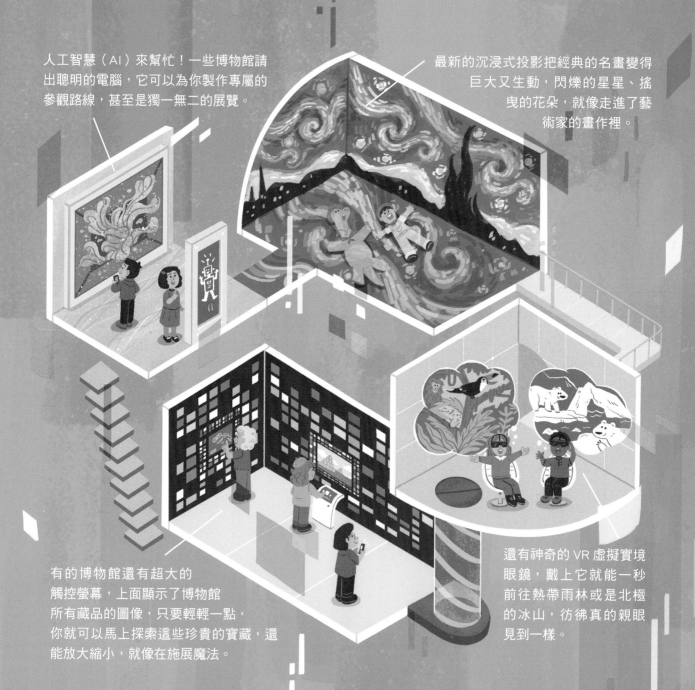

有的博物館還有超大的
觸控螢幕，上面顯示了博物館
所有藏品的圖像，只要輕輕一點，
你就可以馬上探索這些珍貴的寶藏，還
能放大縮小，就像在施展魔法。

還有神奇的 VR 虛擬實境
眼鏡，戴上它就能一秒
前往熱帶雨林或是北極
的冰山，彷彿真的親眼
見到一樣。

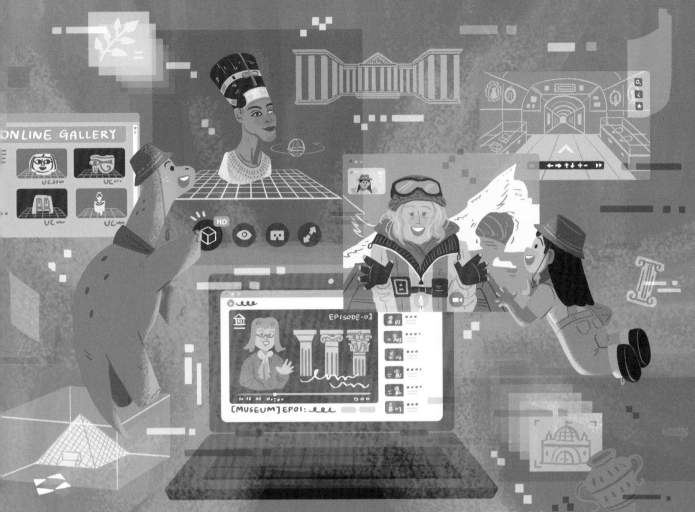

線上嘛欸通！按讚訂閱開啟小鈴鐺

博物館不只有在現實中，也可以在網路上找到。只要動動手指，就能一秒進到博物館裡！

有些博物館推出了 3D 文物的導覽，你可以用滑鼠放大、縮小、翻轉來觀察文物的各個角度和細節，就像拿在手上一樣清楚。還有些博物館在 YouTube 上開設頻道，頻道裡有訪談節目，能夠知道好多博物館背後的故事。

如果想要更真實的體驗，那就試試虛擬實境展廳吧！你可以一窺博物館內的所有展覽，參觀所有展品，就像漫步在博物館之中。當然，還有專門為兒童打造的數位博物館，裡頭有直播互動課程、線上遊戲教室，甚至還能和在遠方的科學家即時聊天。

如此看來，原來在家也能環遊世界各地的博物館呢！

整個博物館都是我的遊樂場！

START

博物館會給你一本「古埃及生存指南」

認識了博物館裡各式各樣的活動，沒想到在博物館也能像在遊樂場一樣開心玩耍，還能同時學到很多東西。

喜歡玩解謎遊戲嗎？好多博物館會舉辦實境解謎遊戲，就像真人版的密室逃脫。你需要在不同的展覽裡面尋找隱藏的線索，情報可能會在博物館建築的某個角落，或是文物與藝術品的說明牌上。跟著指示解開謎題，和朋友一起組隊挑戰，不只刺激有趣，也許還能發現博物館的祕密喔！

到展廳裡面找找答案，還能學習古埃及特別的歷史與文化。

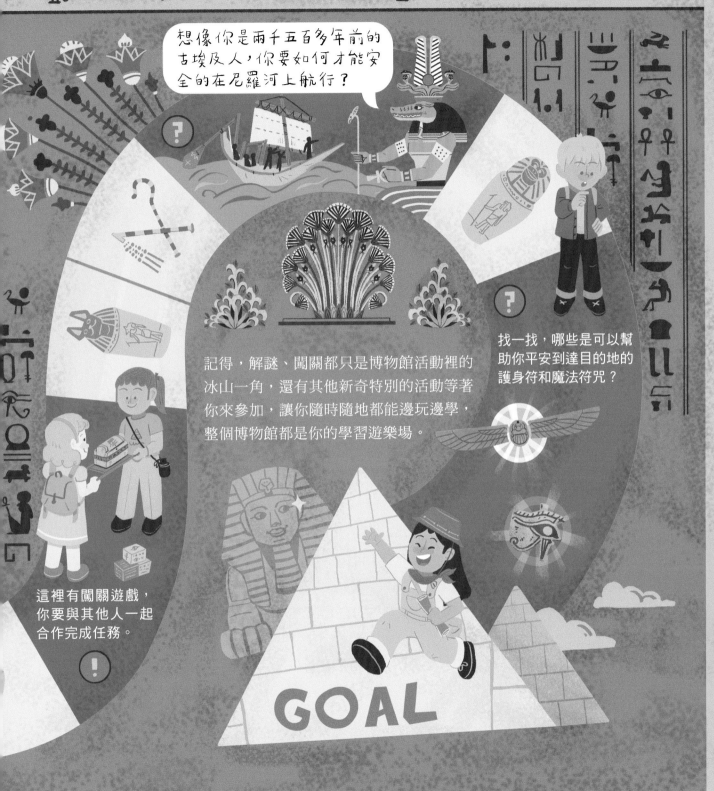

CHAPTER 4

原來還能這樣體驗！

博物館全新企畫大公開

看完博物館裡各種祕密好玩的活動之後，更多精采的內容才正要上場！

如果你喜歡歡樂的派對，可別錯過每年的 5 月 18 日，這天可是博物館的重要日子！許多博物館都會在這一天舉辦特別的活動。如果你喜歡浪漫的故事，在美麗的藝術品和古老文物的陪伴下，博物館也能成為漂亮唯美的婚禮場地。如果你夠勇敢、想挑戰自我，博物館驚魂夜可以讓你和朋友們一起探索神祕的角落，來個充滿刺激的夜晚！

當然還不只有這些，到博物館裡聽演唱會、品嚐美食、跟著 DJ 一起跳舞，甚至參加瑜伽運動課程，還有好多好多讓你意想不到的新奇法寶等著你來體驗。那我們就開始去挖寶吧！

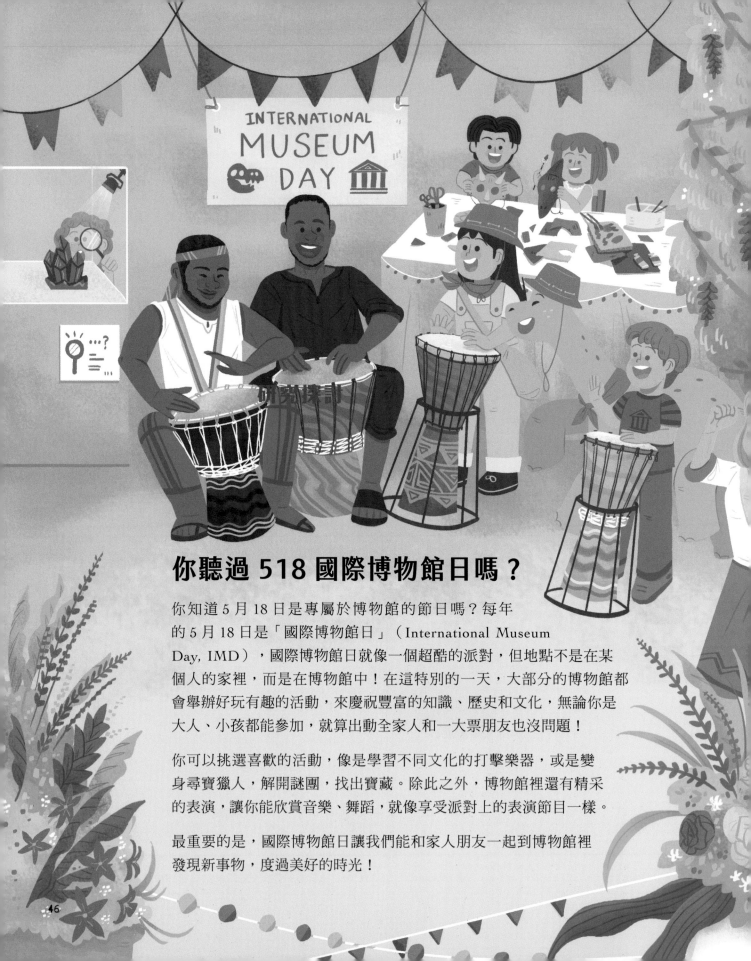

你聽過 518 國際博物館日嗎？

你知道 5 月 18 日是專屬於博物館的節日嗎？每年的 5 月 18 日是「國際博物館日」（International Museum Day, IMD），國際博物館日就像一個超酷的派對，但地點不是在某個人的家裡，而是在博物館中！在這特別的一天，大部分的博物館都會舉辦好玩有趣的活動，來慶祝豐富的知識、歷史和文化，無論你是大人、小孩都能參加，就算出動全家人和一大票朋友也沒問題！

你可以挑選喜歡的活動，像是學習不同文化的打擊樂器，或是變身尋寶獵人，解開謎團，找出寶藏。除此之外，博物館裡還有精采的表演，讓你能欣賞音樂、舞蹈，就像享受派對上的表演節目一樣。

最重要的是，國際博物館日讓我們能和家人朋友一起到博物館裡發現新事物，度過美好的時光！

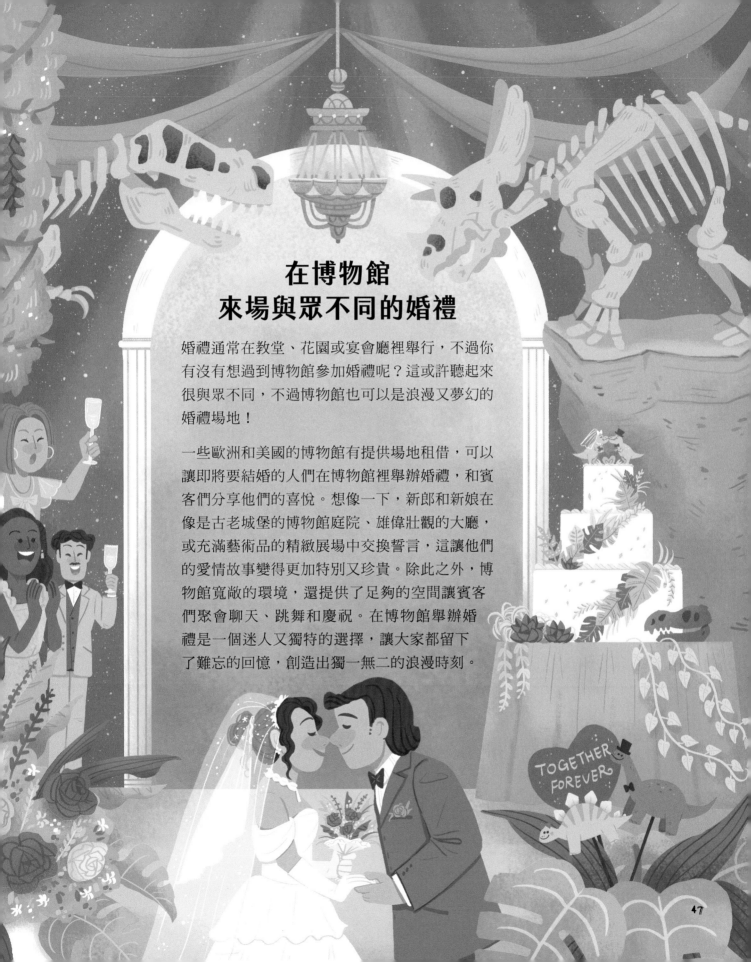

在博物館
來場與眾不同的婚禮

婚禮通常在教堂、花園或宴會廳裡舉行，不過你有沒有想過到博物館參加婚禮呢？這或許聽起來很與眾不同，不過博物館也可以是浪漫又夢幻的婚禮場地！

一些歐洲和美國的博物館有提供場地租借，可以讓即將要結婚的人們在博物館裡舉辦婚禮，和賓客們分享他們的喜悅。想像一下，新郎和新娘在像是古老城堡的博物館庭院、雄偉壯觀的大廳，或充滿藝術品的精緻展場中交換誓言，這讓他們的愛情故事變得更加特別又珍貴。除此之外，博物館寬敞的環境，還提供了足夠的空間讓賓客們聚會聊天、跳舞和慶祝。在博物館舉辦婚禮是一個迷人又獨特的選擇，讓大家都留下了難忘的回憶，創造出獨一無二的浪漫時刻。

TOGETHER FOREVER

今晚，我想來點……博物館驚魂夜！

博物館不是只有白天才能參觀，有時候它們還會延長晚上的開放時間，舉辦特殊的活動，讓博物館變得更加神祕又有魅力！許多美國和歐洲的博物館會在每個月的其中一個週五或週六晚上敞開大門，讓觀眾有機會在晚上欣賞藝術、搭乘馬車、觀看電影，還能在各種音樂的陪伴下品味美食和飲料。

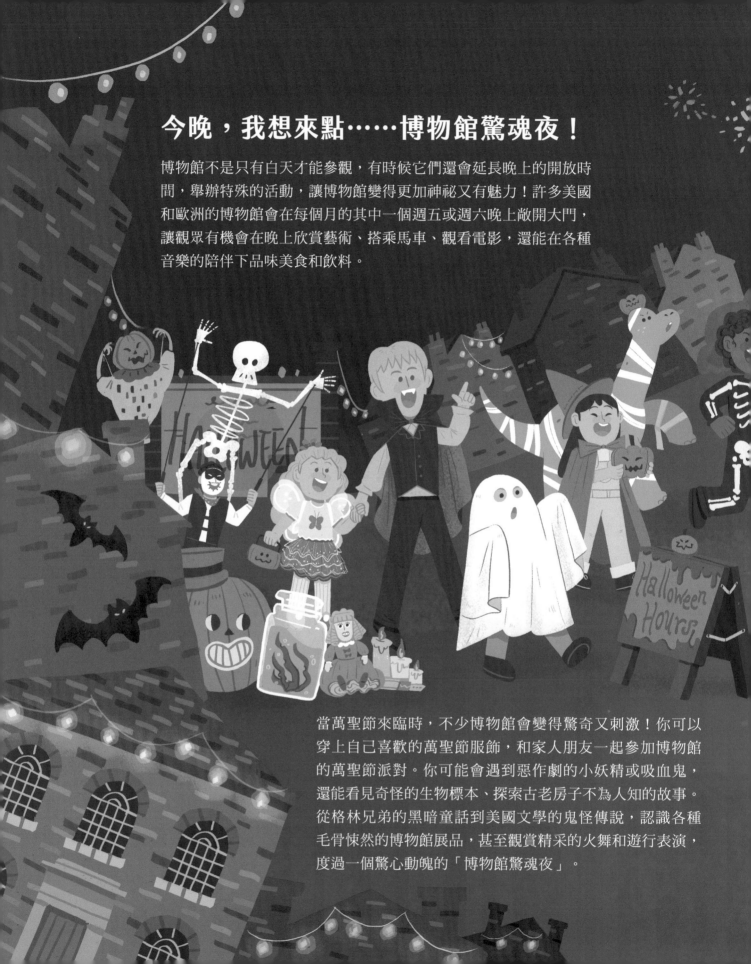

當萬聖節來臨時，不少博物館會變得驚奇又刺激！你可以穿上自己喜歡的萬聖節服飾，和家人朋友一起參加博物館的萬聖節派對。你可能會遇到惡作劇的小妖精或吸血鬼，還能看見奇怪的生物標本、探索古老房子不為人知的故事。從格林兄弟的黑暗童話到美國文學的鬼怪傳說，認識各種毛骨悚然的博物館展品，甚至觀賞精采的火舞和遊行表演，度過一個驚心動魄的「博物館驚魂夜」。

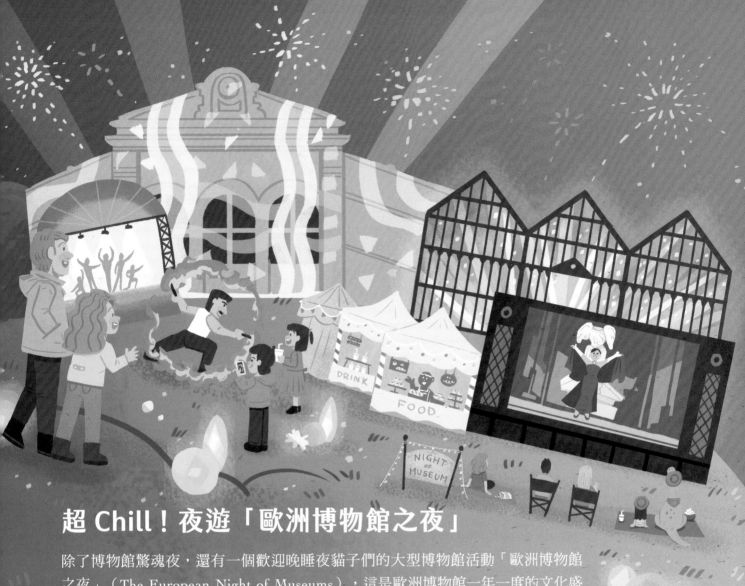

超 Chill！夜遊「歐洲博物館之夜」

除了博物館驚魂夜，還有一個歡迎晚睡夜貓子們的大型博物館活動「歐洲博物館之夜」（The European Night of Museums），這是歐洲博物館一年一度的文化盛事，最早是 1997 年德國柏林的博物館們發起，2005 年開始由法國文化部提出，接下來便正式成為歐洲博物館每年常態舉辦的活動，會在 5/18 博物館日前後舉辦。

在這個特殊的夜晚，歐洲會有超過 3000 家的博物館燈火通明、齊開大門。博物館們使出渾身解數，邀請所有的遊客免費參觀。整座城市、甚至集合好多座城市，一起化身為不夜城，有趣的活動應有盡有！

除了參觀博物館的豐富內容外，還有戶外展示、夜間尋寶、戲劇演出、園遊會、音樂表演、光雕秀，甚至是煙火釋放等活動，讓博物館一路從傍晚持續到凌晨，陪伴大家徹夜狂歡！

無論是一個人，還是一群人，都能在「歐洲博物館之夜」感受到博物館夜未眠的活力。博物館已經準備好迎接大家的到來，就等著各位大駕光臨！

跟著博物館動滋動！

你有想過在博物館裡欣賞流行音樂演唱會嗎？沒有錯！博物館不只是收藏歷史文物和藝術品的地方，有時還會舉辦超炫的演唱會。就有世界知名的樂團曾經在倫敦自然史博物館（Natural History Museum, London）裡震撼演出，讓整個博物館都沸騰了起來。

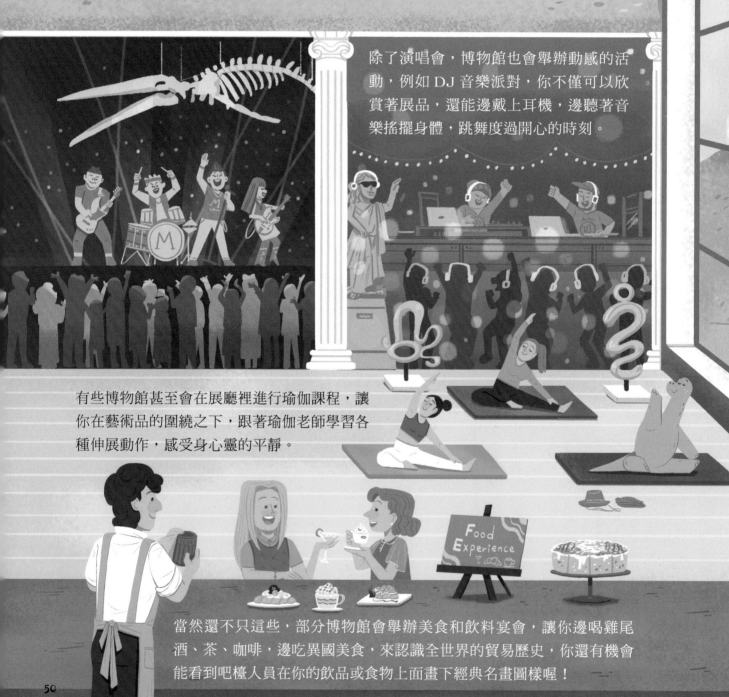

除了演唱會，博物館也會舉辦動感的活動，例如 DJ 音樂派對，你不僅可以欣賞著展品，還能邊戴上耳機，邊聽著音樂搖擺身體，跳舞度過開心的時刻。

有些博物館甚至會在展廳裡進行瑜伽課程，讓你在藝術品的圍繞之下，跟著瑜伽老師學習各種伸展動作，感受身心靈的平靜。

當然還不只這些，部分博物館會舉辦美食和飲料宴會，讓你邊喝雞尾酒、茶、咖啡，邊吃異國美食，來認識全世界的貿易歷史，你還有機會能看到吧檯人員在你的飲品或食物上面畫下經典名畫圖樣喔！

跟著古生物學家一起親手挖化石

和博物館的古生物學家一起當化石獵人聽起來很夢幻，澳洲的伊羅曼加自然史博物館（Eromanga Natural History Museum）讓你美夢成真，準備好了嗎？一起出發吧！

1 首先，工欲善其事，必先利其器！穿上保護腳踝的靴子、背上你的工具包，裡面有手套、護目鏡、鏟子、錘子、鑿子和刷子等，這些是採集化石的基本工具。現在，它們將成為你的得力助手。

還有遮陽帽、水和一點零食，在太陽底下尋找化石，需要耐心、細心還有體力！

2 跟著博物館專家的腳步，他們會教你如何找到適合的採集地點，慢慢揭開地下的驚奇。你會發現這些布滿沙土和石塊、看似平凡的地方，下面可能埋藏著上百萬年前的祕密。

3 發現化石的蹤跡後，專家會提醒你要小心翼翼，用鏟子挖開周圍埋住化石的土石，再用錘子和鑿子輕輕把化石從周遭的岩石分離出來。記住，別讓古老的寶藏受到傷害。

4 拿起刷子，溫柔清理化石上的塵土，直到完整的化石出現在你面前。太棒了，恭喜你找到了化石！

5 別忘了記下你找到化石的位置、日期，以及周圍岩石的描述，還有此時此刻興奮的心情，這是一段最難忘的回憶。

跟著博物館的專家一起挖掘化石，不僅像是上了一堂生動的古生物課，更是一次親近大自然、感受歷史的珍貴體驗。

博物館到你家

別以為只有走進博物館才能認識博物館，博物館現在也會主動出擊，縮短了你與它的距離！

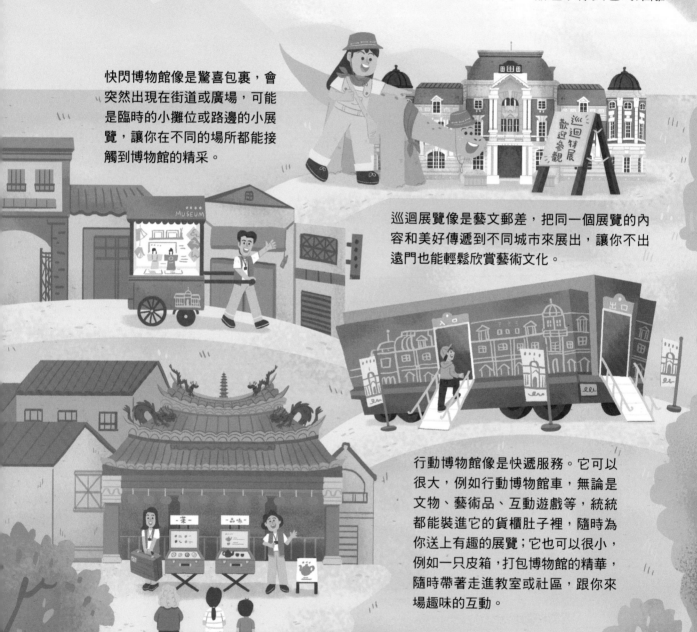

快閃博物館像是驚喜包裹，會突然出現在街道或廣場，可能是臨時的小攤位或路邊的小展覽，讓你在不同的場所都能接觸到博物館的精采。

巡迴展覽像是藝文郵差，把同一個展覽的內容和美好傳遞到不同城市來展出，讓你不出遠門也能輕鬆欣賞藝術文化。

行動博物館像是快遞服務。它可以很大，例如行動博物館車，無論是文物、藝術品、互動遊戲等，統統都能裝進它的貨櫃肚子裡，隨時為你送上有趣的展覽；它也可以很小，例如一只皮箱，打包博物館的精華，隨時帶著走進教室或社區，跟你來場趣味的互動。

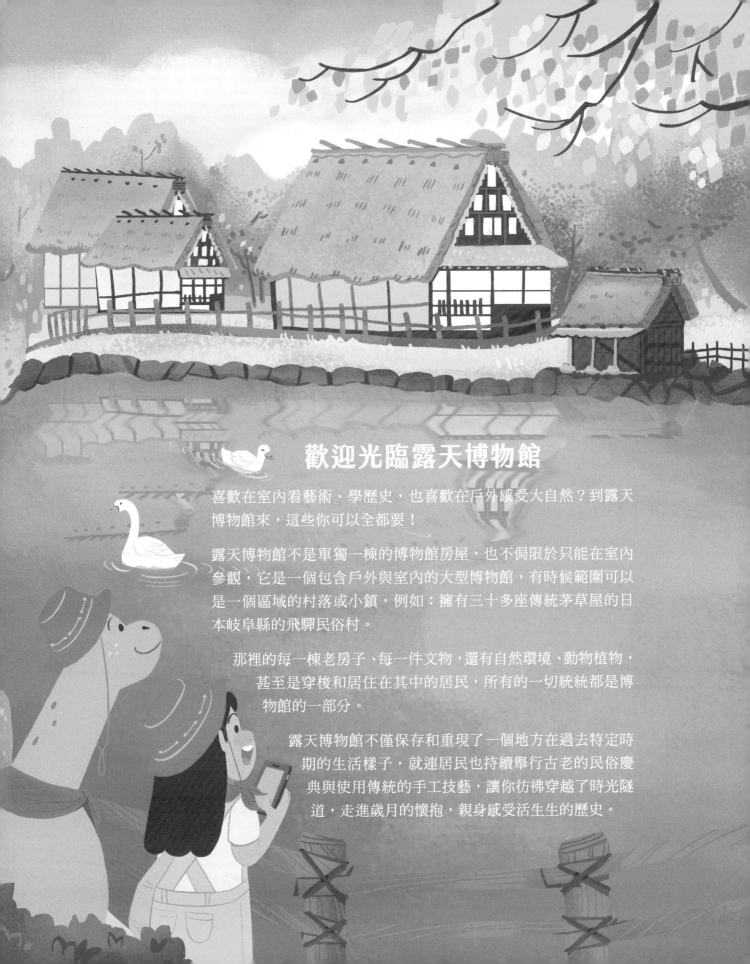

歡迎光臨露天博物館

喜歡在室內看藝術、學歷史，也喜歡在戶外感受大自然？到露天博物館來，這些你可以全都要！

露天博物館不是單獨一棟的博物館房屋，也不侷限於只能在室內參觀，它是一個包含戶外與室內的大型博物館，有時候範圍可以是一個區域的村落或小鎮，例如：擁有三十多座傳統茅草屋的日本岐阜縣的飛驒民俗村。

那裡的每一棟老房子、每一件文物，還有自然環境、動物植物，甚至是穿梭和居住在其中的居民，所有的一切統統都是博物館的一部分。

露天博物館不僅保存和重現了一個地方在過去特定時期的生活樣子，就連居民也持續舉行古老的民俗慶典與使用傳統的手工技藝，讓你彷彿穿越了時光隧道，走進歲月的懷抱，親身感受活生生的歷史。

CHAPTER 5
吸睛又有梗的
創意行銷

博物館行的完美結尾與
日常的驚奇現身！

博物館裡提供各種有趣的體驗，無論是展覽、活動，讓人可以動手玩或動腦思考，是不是很精采呢？不過，博物館還有一個地方值得你去一探究竟，那就是博物館商店。

這裡有各式各樣的小禮物，還有超酷的限量主題商品，甚至是以文物或展覽內容為靈感的美味食物！或許你會想要挑選一些特別的寶貝帶回家，和親朋好友分享博物館旅程中最難忘的展品；又或者，你會想擁有能回想起博物館的小東西，讓快樂的回憶繼續在每一天與你相伴。

如果不能經常參觀博物館也別擔心，博物館不只存在於建築物裡。它們也會悄悄的出現在電影、電視廣告、遊戲、服飾等，任何你能接觸到的地方。記得張大眼睛，博物館就在你的日常生活裡，隨時等著為你帶來新的驚喜！

MUSEUM GIFT SHOP

酷浪來襲！什麼都有的博物館商店

博物館的商店裡販售許多跟博物館展覽和收藏有關的紀念品，能夠讓你把在博物館裡的快樂回憶帶回家！想知道裡面賣了些什麼嗎？讓我們一起來逛逛吧！

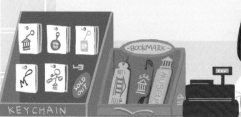

博物館標誌紀念品

帶有博物館獨特標誌和圖案的紀念品，像是磁鐵、手提袋、徽章、馬克杯、鑰匙圈等，它們都是博物館的小小分身，讓你隨時隨地都能感受博物館的魅力。

時尚配件

博物館特製的圍巾、領帶、衣服、襪子和背包，每一樣都是獨一無二的。或許還有像畫中人物一樣的帽子和衣服，穿上它們，就像是走進了藝術作品一樣。

日常文具

侏羅紀恐龍、古埃及貓咪、蒸汽火車造型的鉛筆、橡皮擦和筆記本，以及五顏六色的書籤與紙膠帶，讓你的文具不再沉悶。原來使用文具也能是一件療癒身心的事情！

精美印刷品

印上博物館畫作和文物的印刷品，例如明信片、卡片及海報，每一張都是一幅小小的藝術作品，讓你可以帶著心愛的展品複製畫回家，和家人朋友分享，一同感受它們的美妙之處。

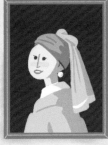

珍寶複製品

喜歡埃及法老王的面具、可愛的翠玉白菜，或〈戴珍珠耳環的少女〉這幅名畫嗎？博物館商店裡有許多古老文物和珍貴藝術品的小小複製品，讓你在家也能欣賞博物館的寶貝。

書籍和影音商品

架上還有跟博物館歷史、展品有關的圖書和音樂，從睡前閱讀的床邊故事到適合下午茶播放的音樂，讓你用看的、用聽的，都像置身在博物館中的感覺。

珠寶飾品

手錶、項鍊、耳環、戒指、胸針等各種美麗的飾品等你來挑選！有的是珠寶設計師和藝術家合力創作的作品，有的則是受到博物館文物啟發的復古珠寶，讓你在各種場合都能閃閃發亮。

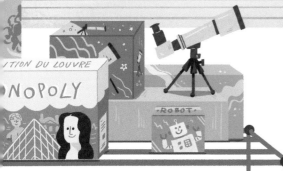

益智遊戲與玩具

喜歡玩遊戲和動手做的人，這裡有特別為你們準備的區域！羅浮宮版的大富翁、迷你望遠鏡、科學實驗組、解謎桌遊等，讓你在玩樂中學到更多有關博物館的有趣知識。

居家用品與禮盒

最後，不要錯過靈感來自博物館的生活用品，花瓶、抱枕、雨傘、咖啡和餅乾禮盒，任何你想得到的物品統統都有，挑選一些帶回家，讓博物館的美好陪著你度過每一天！

期間限定的主題商店在這裡

可別以為博物館商店總是一成不變！有時工作人員會發想特別的點子，把博物館商店變裝成限定主題的奇幻世界，讓人覺得新鮮又好玩。

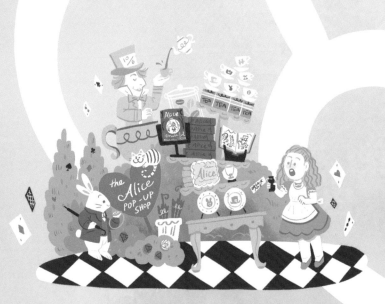

有些博物館商店會跟藝術家共同玩創意，就像英國的倫敦設計博物館（Design Museum）曾經跟藝術家一起把商店變成五顏六色的超級市場，裡面賣的衛生紙、洗碗精等生活用品，每個包裝都是獨家設計。

有的商店會跟電影、卡通或是童話故事合作。比如倫敦自然史博物館的商店曾變成《侏羅紀公園》的電影場景，進去就像走進了電影一樣，感覺隨時會有恐龍跑出來！

是博物館也是圖書館的大英圖書館（British Library），在慶祝《愛麗絲夢遊仙境》出版150週年的時候，特地將商店布置成故事中的兔子洞和瘋狂茶會，讓你在買東西時，感覺就像故事主角愛麗絲一樣在冒險。

上菜了！好吃又好看的博物館美食

吃飯皇帝大！別以為博物館裡只有歷史和藝術，偷偷說，博物館附設的咖啡廳或餐廳也有能填飽肚子又賞心悅目的特殊美食，讓文物不只存在於展示櫃之中，還能端上桌，變成好吃又好看的美味料理。舉例來說，日本的山種美術館，每次特展都會推出根據展品製作的獨特和菓子，這些和菓子不僅精緻可愛，菜單上還有作品的介紹，一次滿足你視覺和知識的胃口。

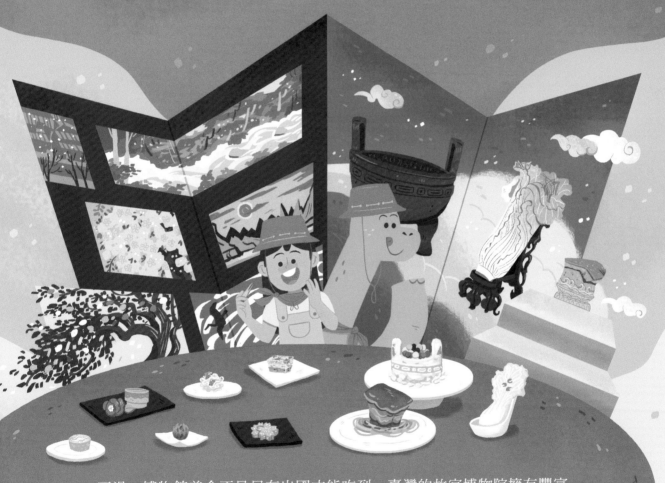

不過，博物館美食不是只有出國才能吃到。臺灣的故宮博物院擁有豐富的文物，而餐廳裡的部分美食，靈感就來自於這些文物。菜單上有好多以文物為名的料理，其中「肉形石」就是廚師用好吃的蹄膀肉製成，看起來就跟文物一模一樣，讓你不用再看著展場裡的肉形石流口水，參觀完就能直接品嚐到真正的美味，真是令人難忘的體驗！

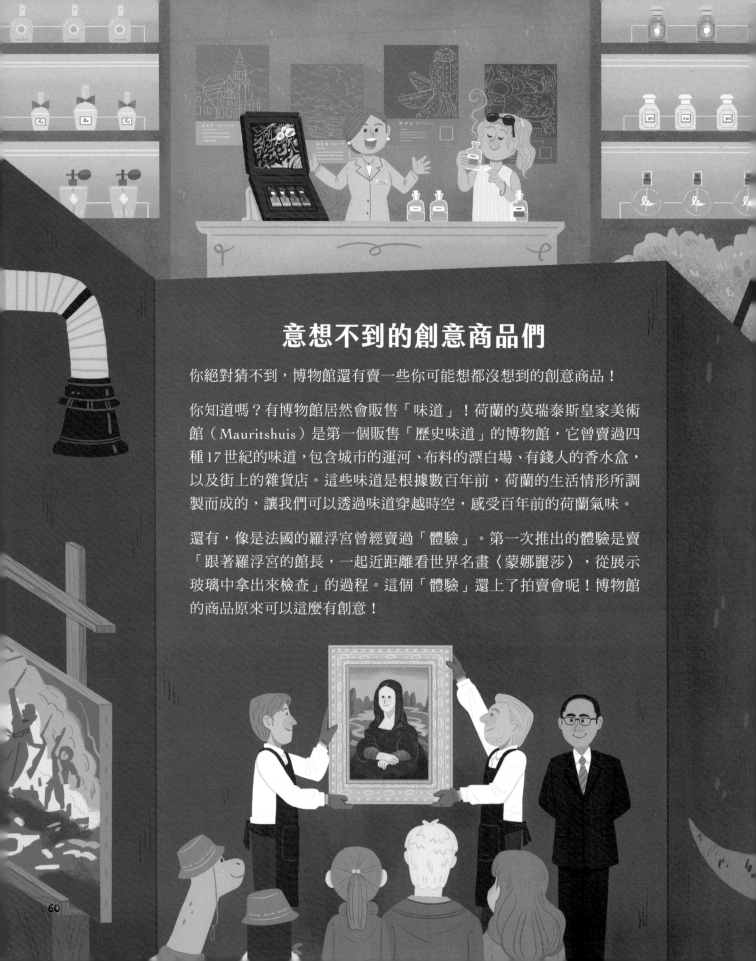

意想不到的創意商品們

你絕對猜不到，博物館還有賣一些你可能想都沒想到的創意商品！

你知道嗎？有博物館居然會販售「味道」！荷蘭的莫瑞泰斯皇家美術館（Mauritshuis）是第一個販售「歷史味道」的博物館，它曾賣過四種17世紀的味道，包含城市的運河、布料的漂白場、有錢人的香水盒，以及街上的雜貨店。這些味道是根據數百年前，荷蘭的生活情形所調製而成的，讓我們可以透過味道穿越時空，感受百年前的荷蘭氣味。

還有，像是法國的羅浮宮曾經賣過「體驗」。第一次推出的體驗是賣「跟著羅浮宮的館長，一起近距離看世界名畫〈蒙娜麗莎〉，從展示玻璃中拿出來檢查」的過程。這個「體驗」還上了拍賣會呢！博物館的商品原來可以這麼有創意！

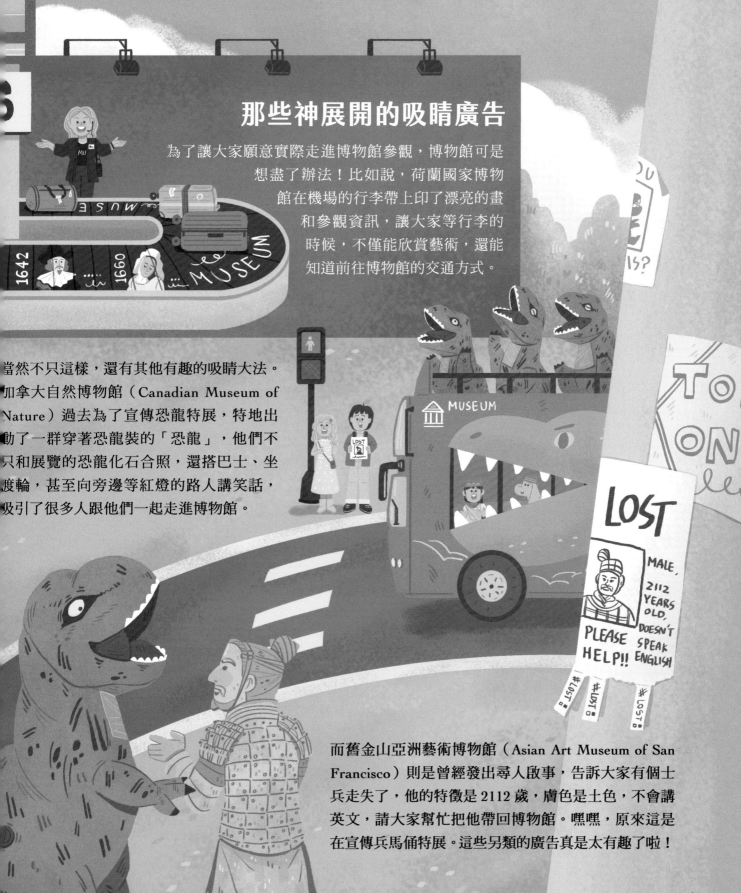

那些神展開的吸睛廣告

為了讓大家願意實際走進博物館參觀，博物館可是想盡了辦法！比如說，荷蘭國家博物館在機場的行李帶上印了漂亮的畫和參觀資訊，讓大家等行李的時候，不僅能欣賞藝術，還能知道前往博物館的交通方式。

當然不只這樣，還有其他有趣的吸睛大法。加拿大自然博物館（Canadian Museum of Nature）過去為了宣傳恐龍特展，特地出動了一群穿著恐龍裝的「恐龍」，他們不只和展覽的恐龍化石合照，還搭巴士、坐渡輪，甚至向旁邊等紅燈的路人講笑話，吸引了很多人跟他們一起走進博物館。

而舊金山亞洲藝術博物館（Asian Art Museum of San Francisco）則是曾經發出尋人啟事，告訴大家有個士兵走失了，他的特徵是 2112 歲，膚色是土色，不會講英文，請大家幫忙把他帶回博物館。嘿嘿，原來這是在宣傳兵馬俑特展。這些另類的廣告真是太有趣了啦！

顛覆傳統！當博物館遇上流行文化

喜歡追劇、看電影或打電玩嗎？那你千萬要留意博物館的身影！博物館不是遙不可及，它們也能以時尚潮流的方式，讓你輕鬆接觸到豐富的藏品和知識。

● 遊戲裡遇見博物館

如果你喜歡玩電玩遊戲，那麼接下來說的，你應該會喜歡！有許多博物館透過遊戲的方式，讓你在虛擬世界裡欣賞藏品。像是知名電玩遊戲《地平線》裡，就藏有荷蘭國家博物館的藝術品，許多博物館更在《動物森友會》裡大秀自家館藏，讓全球玩家免費參觀。

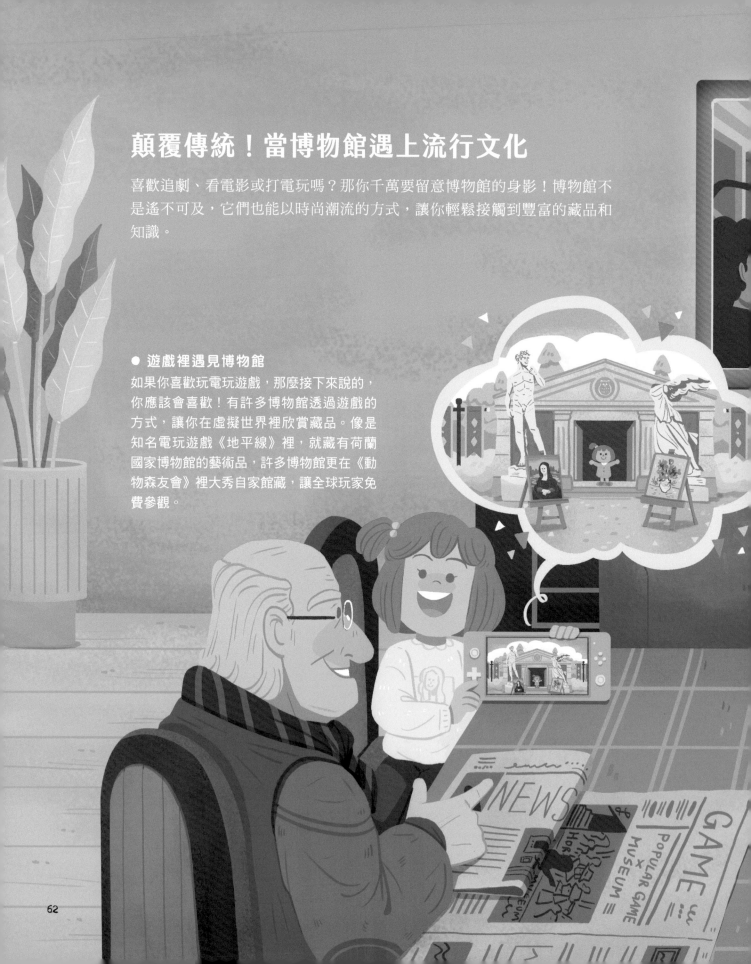

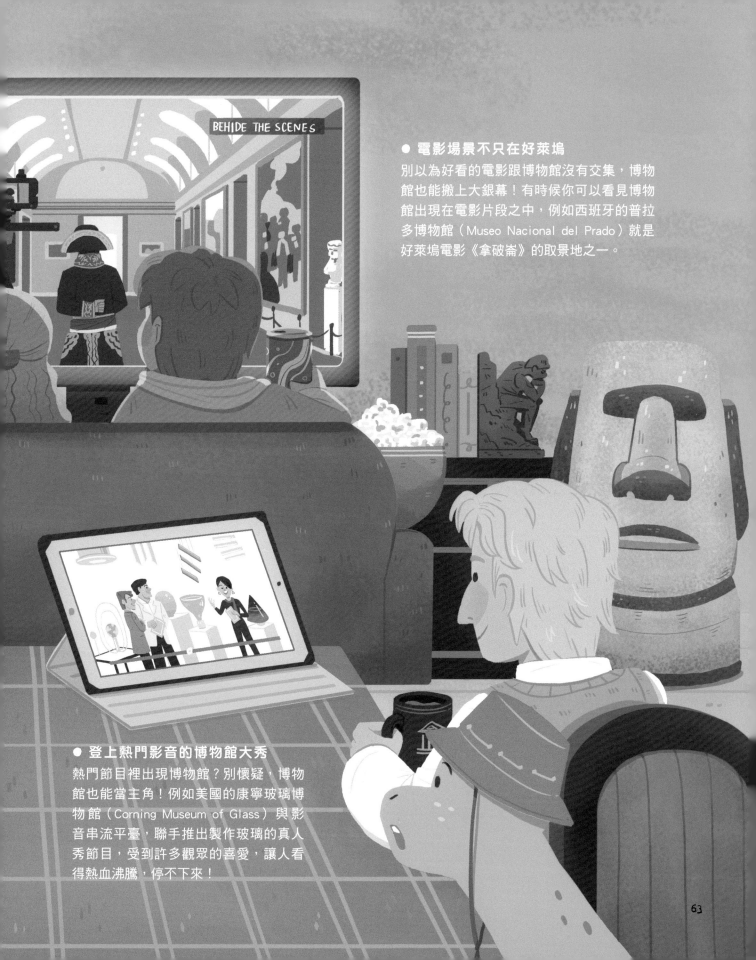

BEHIDE THE SCENES

● 電影場景不只在好萊塢

別以為好看的電影跟博物館沒有交集,博物館也能搬上大銀幕!有時候你可以看見博物館出現在電影片段之中,例如西班牙的普拉多博物館(Museo Nacional del Prado)就是好萊塢電影《拿破崙》的取景地之一。

● 登上熱門影音的博物館大秀

熱門節目裡出現博物館?別懷疑,博物館也能當主角!例如美國的康寧玻璃博物館(Corning Museum of Glass)與影音串流平臺,聯手推出製作玻璃的真人秀節目,受到許多觀眾的喜愛,讓人看得熱血沸騰,停不下來!

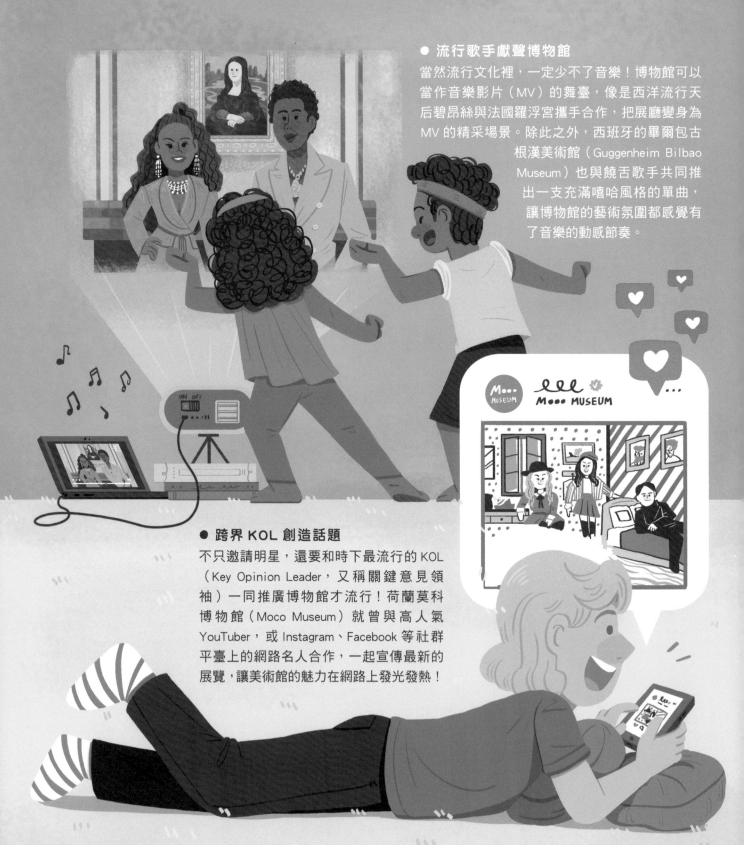

● 流行歌手獻聲博物館

當然流行文化裡，一定少不了音樂！博物館可以當作音樂影片（MV）的舞臺，像是西洋流行天后碧昂絲與法國羅浮宮攜手合作，把展廳變身為MV 的精采場景。除此之外，西班牙的畢爾包古根漢美術館（Guggenheim Bilbao Museum）也與饒舌歌手共同推出一支充滿嘻哈風格的單曲，讓博物館的藝術氛圍都感覺有了音樂的動感節奏。

● 跨界 KOL 創造話題

不只邀請明星，還要和時下最流行的 KOL（Key Opinion Leader，又稱關鍵意見領袖）一同推廣博物館才流行！荷蘭莫科博物館（Moco Museum）就曾與高人氣YouTuber，或 Instagram、Facebook 等社群平臺上的網路名人合作，一起宣傳最新的展覽，讓美術館的魅力在網路上發光發熱！

● 聯名時尚，來場名畫走秀

藝術不只在畫布上或博物館裡，還能穿在我們身上。比如紐約現代藝術博物館（The Museum of Modern Art）與服飾品牌合作，把名畫變成衣服上的漂亮圖案，推出特別的聯名款，讓人穿上它走在街頭，不僅像是行走的藝術品，還能順便幫博物館打廣告。

● 社交 APP 也有博物館味

博物館已經悄悄溜進了你的手機！一些博物館紛紛推出有趣的貼圖，讓你在聊天時，能用充滿藝術和文化的貼圖問候家人和朋友，對話中點綴著獨特的文化氛圍，還能同步宣傳博物館。博物館已經融入了我們的日常生活，就在你的指尖上！

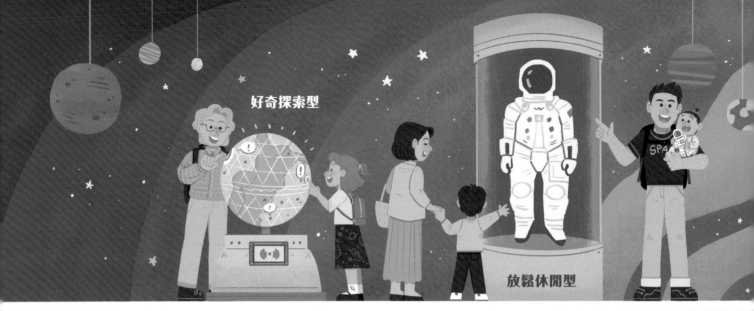

好奇探索型

放鬆休閒型

CHAPTER 6

心動不如馬上行動

專業自信型

積極學習型

跟隨導覽型

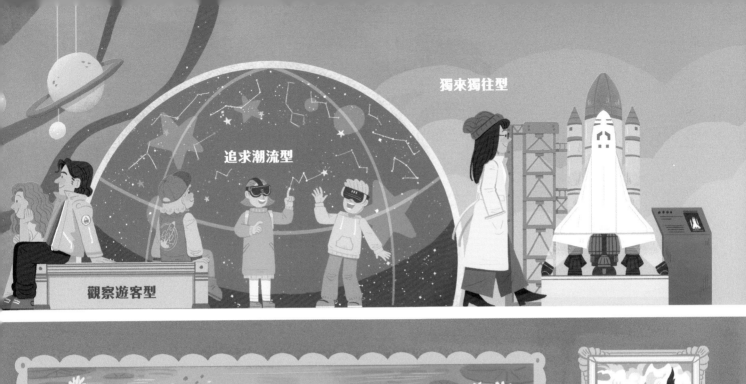

追求潮流型

獨來獨往型

觀察遊客型

你是哪一種觀眾？

每個人都有一套自己參觀博物館的方式，想一想你是哪一種類型的人呢？又或者，你是綜合了許多種類型的人喔！

愛好藝術型

社交分享型

重溫回憶型

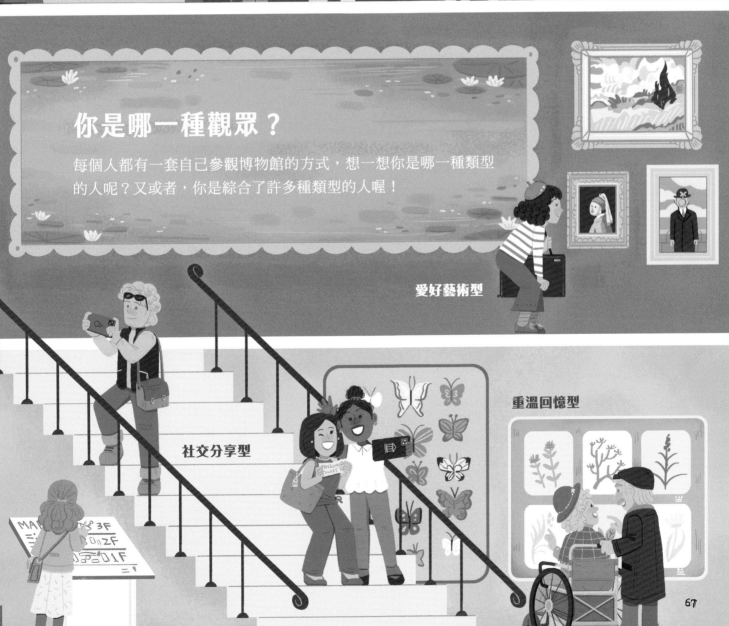

逛博物館好處不藏私大公開

參觀博物館的理由千奇百怪，無論你的原因是什麼，你知道去博物館其實有很多的好處嗎？

● 獲得新知，激發想像力

博物館不只是夏天避暑吹冷氣、雨天躲雨等太陽的好地方，它還可以幫助我們增廣見聞、長知識！透過欣賞展品和背後的故事，「世界」被帶到了我們的面前，不用出國就能認識各地不同的歷史與文化，不僅能讓你變得更聰明，還可以擴展自己的想像力。

● 遇見志同道合的人

博物館不定期舉辦各種講座、研討會和活動，讓你有機會遇到志趣相投的新朋友。不僅能獲得新體驗，還能一起玩得超開心。

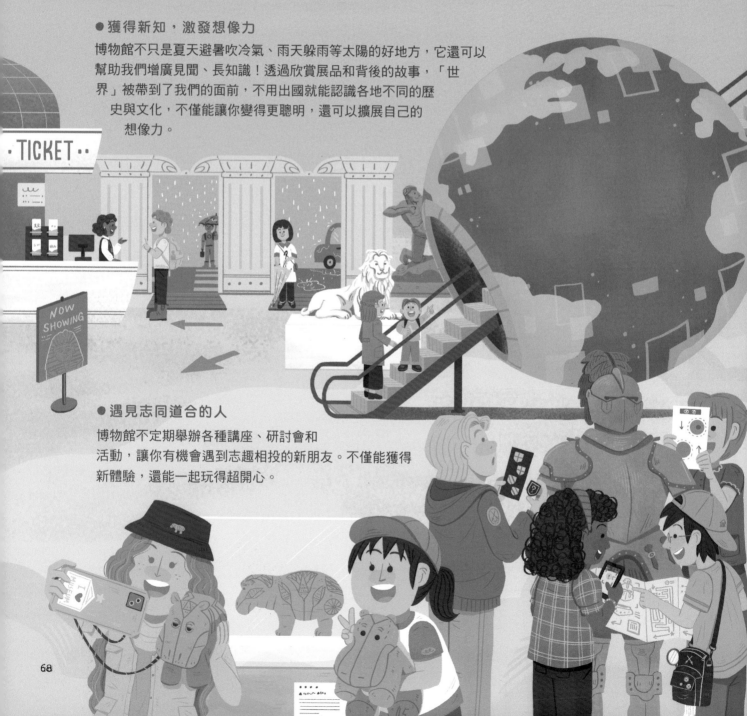

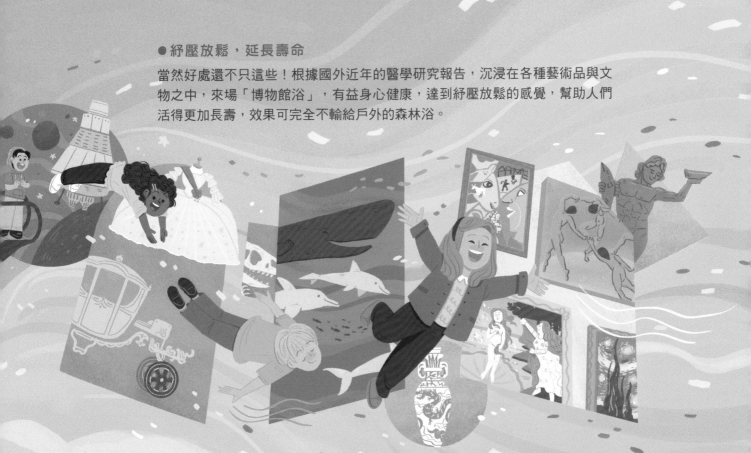

● 紓壓放鬆，延長壽命

當然好處還不只這些！根據國外近年的醫學研究報告，沉浸在各種藝術品與文物之中，來場「博物館浴」，有益身心健康，達到紓壓放鬆的感覺，幫助人們活得更加長壽，效果可完全不輸給戶外的森林浴。

歡迎下次再度光臨！

這趟博物館的旅程來到了尾聲，你是不是已經躍躍欲試，想要打開博物館的大門，去欣賞一檔展覽、感受能邊玩邊學的另類教室，甚至是發現「原來還能這樣體驗博物館」了呢？心動不如馬上行動，跟著那些吸睛又有梗的創意廣告，趕快安排時間親身走進博物館吧！

無論你是舊雨還是新知，都期待能與你在博物館相見。未來或許在展廳的轉角、在藝術品之前，我們可以一同分享讓彼此覺得感動或快樂的博物館故事。約好下一次，再一起體驗豐富有趣的博物館吧！

換你來當策展人

跟著下列步驟，運用學校或是家裡的物品，動手做個小展覽吧！

◆ Step 1

試著幫你的展覽想一個名字，可以幽默好笑，也可以讓人一眼就能看懂。現在沒靈感沒關係，晚點再來取名也可以。

我的展覽名稱是：

◆ Step 2

向觀眾介紹你的展覽是關於什麼樣的主題、想要分享哪些故事，或許是你最喜歡的玩具？也或許是你喜歡的顏色？又或許與你難忘的回憶有關？

我的展覽是關於：

接下來先去右頁完成 step 3，再回來這頁完成下方的 step 4 喔！

◆ Step 4

別忘了告訴大家，你為什麼會選擇這些物品來展示，是因為它們有相近的顏色、形狀、取得時間及地點嗎？還是有其他的共同點？又或是它們可以講一個有趣的故事？

我為什麼會選擇這些展品：

我的展覽大公開！

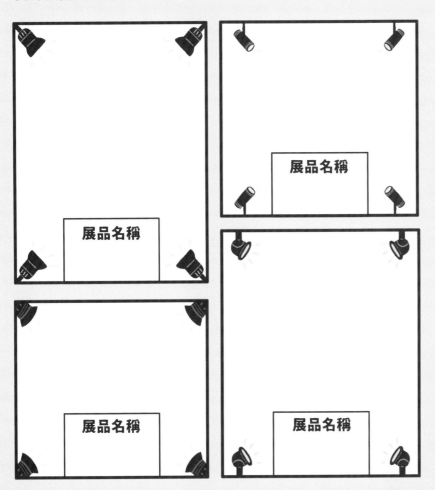

展品名稱

展品名稱

展品名稱

展品名稱

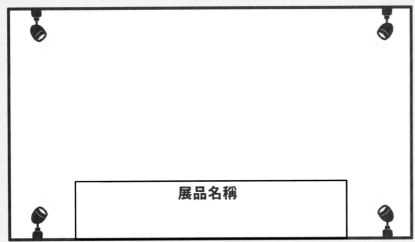

展品名稱

◆ **Step 3**

挑選跟主題有關的物品，將它們擺放在左邊的展櫃中，或是你也可以在展櫃裡畫上自己獨一無二的藝術創作，並寫下這些展示物品的名字。

☀ **小提醒**

你可以選擇把所有的展櫃都擺滿，讓它們看起來豐富多樣；也可以只用到部分的展櫃，如同畫龍點睛一般。這些全部由你決定！

大功告成，讓我們開展吧！你可以邀請同學或是爸媽一起來看你策劃的展覽，也可以為展覽設計一個宣傳活動，或是開幕分享會。

少年知識家

小大人的探究任務
發現驚奇博物館

作者｜郭怡汝
繪者｜Ariel Hsu

責任編輯｜張玉蓉
美術設計｜陳宛昀
行銷企劃｜葉怡伶

天下雜誌群創創辦人｜殷允芃
董事長兼執行長｜何琦瑜
媒體暨產品事業群
總經理｜游玉雪
副總經理｜林彥傑
總編輯｜林欣靜
行銷總監｜林育菁
主編｜楊琇珊
版權主任｜何晨瑋、黃微真

出版者｜親子天下股份有限公司
地址｜臺北市104建國北路一段96號4樓
電話｜（02）2509-2800 傳真｜（02）2509-2462
網址｜www.parenting.com.tw
讀者服務專線｜（02）2662-0332 週一～週五：09:00-17:30
讀者服務傳真｜（02）2662-6048
客服信箱｜parenting@cw.com.tw
法律顧問｜台英國際商務法律事務所‧羅明通律師
製版印刷｜中原造影股份有限公司
總經銷｜大和圖書有限公司 電話：（02）8990-2588

出版日期｜2024年8月第一版第一次印行
定 價｜520元
書 號｜BKKKC278P
I S B N｜978-626-406-004-2（精裝）

訂購服務 ————————
親子天下Shopping｜shopping.parenting.com.tw
海外‧大量訂購｜parenting@cw.com.tw
書香花園｜臺北市建國北路二段6巷11號 電話（02）2506-1635
劃撥帳號｜50331356親子天下股份有限公司

國家圖書館出版品預行編目資料

發現驚奇博物館/郭怡汝文；Ariel Hsu
圖. -- 第一版. -- 臺北市：親子天下股
份有限公司, 2024.08
72面；21.5x25.4公分
ISBN 978-626-406-004-2(精裝)

1.CST: 博物館學 2.CST: 通俗作品
069 113009841

立即購買 >